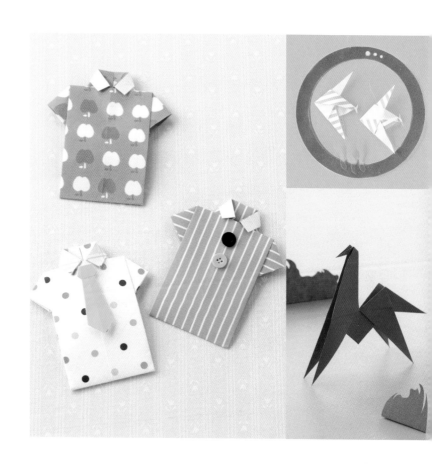

培養圖形認知力與創造力

益智
摺紙 進階書

漢欣文化事業有限公司

摺紙就是
孩子的本能＝結合創意與創造的
遊戲「藏寶箱」

孩子會在日常各種遊戲中產生「為什麼？／怎麼回事？」等疑問，也會有許多新奇的「發現」，並隨著經驗的累積不斷成長。「遊戲」就是一個蘊含著各種寶物的「藏寶箱」，讓孩子學會製作物品的方法與過程，培養出獨特的創造力。

5歲左右的兒童，其腦部的指令傳達速度幾乎跟大人相同。再加上這個階段正是好奇心最旺盛的時期，腦袋中常常會出現「這麼做的話會怎樣呢？」的想法，進而產生「我來做做看吧！」的挑戰心理，最後便會創造出新事物。這就是在遊戲中結合各種物品，就能提升孩子對於數量及圖形興趣的緣由。

摺紙在各種遊戲中被歸類於優質的知識性遊戲，指尖的細微動作不僅能持續刺激腦部，在邊想像下一個圖形邊摺紙的過程中，還能鍛鍊孩子的圖形認知力。更重要的是，從一張紙「摺」出各種藝術作品的過程，正是充滿魅力、令人沉醉不已的體驗。

本書以想要挑戰複雜摺紙作品的5歲以上兒童為對象，並從下列角度介紹摺紙作品及有趣的玩法。

● 利用完成的摺紙作品再次創作出新事物
● 與朋友相互交流、一起遊戲
● 透過「動態摺紙遊戲」理解造型的無限可能性

本書介紹的玩法及再次利用法僅是少數參考範例，孩子在摺紙的過程中，一定會不斷地發揮其創造力，想出更新穎的玩法，這就是孩子的本能。家長們請儘量配合孩子們的發想與創造力，協助其完成作品。在完成作品的瞬間，您一定會看見在孩子們的眼中閃耀著的成就感。

目錄

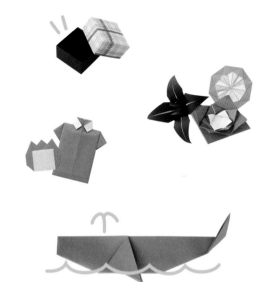

2 與朋友一起玩！

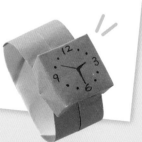

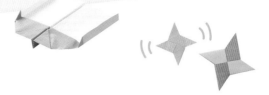

3

讓摺紙動起來！

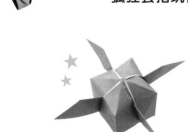

基礎摺法與符號說明

學會基礎摺法就能盡情享受摺紙樂趣。
用來解說步驟的「摺紙圖示」中會出現許多「符號」，
請參考本頁解說，讓孩子更輕鬆地學會摺紙。

谷摺

沿虛線處，將色紙往內摺出「山谷」形狀。

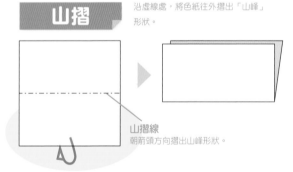

谷摺線
朝箭頭方向摺出山谷形狀。

山摺

沿虛線處，將色紙往外摺出「山峰」形狀。

山摺線
朝箭頭方向摺出山峰形狀。

摺法小祕訣

利用「指尖熨斗」壓平色紙！

以指尖迅速壓平色紙，
做出如熨斗燙過般的
平整摺痕。
摺痕越漂亮，做出來的
成品也就越漂亮喔！

迅速壓平

製造摺痕

摺疊後還原就會出現摺痕，並以此為摺紙時的「基準線」。

1

沿著虛線
往內谷摺後，
還原成原來形狀。

2

你看，剛剛摺的地方
出現摺痕了。

打開壓平

打開四方形後壓平

將手指從 ⬆ 處伸進四方形
口袋裡，接著朝箭頭處，
將色紙打開壓平。

將手指伸進
四方形口袋
打開的狀態。

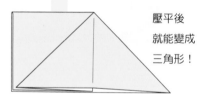

壓平後
就能變成
三角形！

打開三角形後壓平

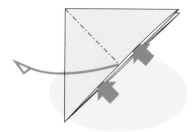

將手指從 ⬆ 處伸進三角形
口袋裡，接著朝箭頭處，
將色紙打開壓平。

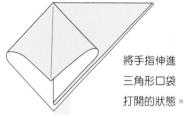

將手指伸進
三角形口袋
打開的狀態。

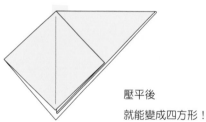

壓平後
就能變成四方形！

階梯摺

重複山摺與谷摺技巧，
呈現如「階梯」般的摺痕。

首先以谷摺技巧對摺，
再往外翻摺至虛線處。

重複山摺與谷摺
技巧，就能摺出
如「階梯」般的摺痕。

內向反摺

分開對摺處，
將前端往內壓摺。

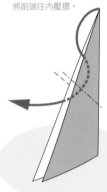

先摺至虛線處，
還原後製造摺痕。

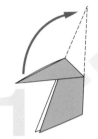

稍微打開色紙，
從摺痕處
往內壓入。

以手指輕壓就能分開。

再往下壓一點……

完成
內向反摺。

外向反摺

將對摺處的前端
往外翻摺。

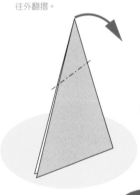

先摺至虛線處，
還原後製造摺痕。

展開對摺處，
將前端往外翻摺
至虛線處。

確實壓緊後，
即完成
外向反摺。

摺法小祕訣

用大張一點的紙來摺吧！

利用大張的正方形紙張，摺出有趣又好玩的
「花籃」、「頭盔」及「人造衛星」等作品吧！

準備報紙等大張一點
的紙，朝對角線摺成
三角形後，
沿著虛線處
剪掉多餘的部分！

此處要剪掉喔

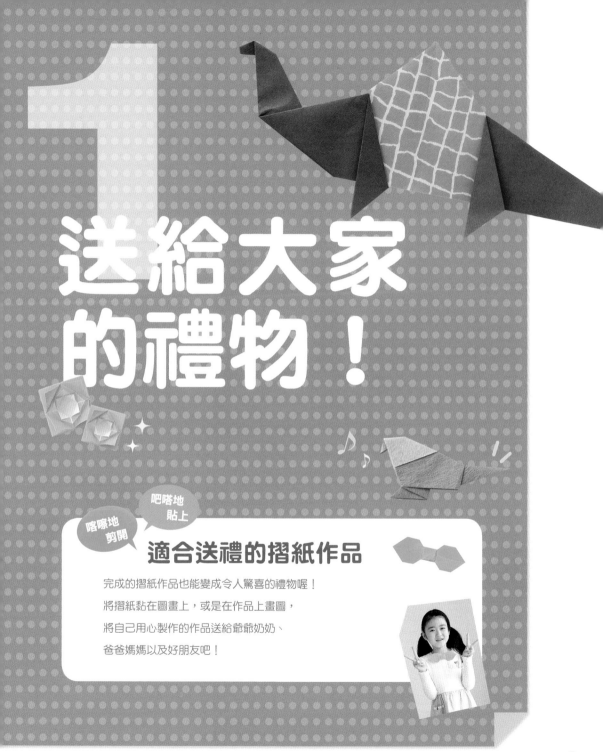

1

送給大家的禮物！

吧嗒地
貼上

喀嚓地
剪開

適合送禮的摺紙作品

完成的摺紙作品也能變成令人驚喜的禮物喔！

將摺紙黏在圖畫上，或是在作品上畫圖，

將自己用心製作的作品送給爺爺奶奶、

爸爸媽媽以及好朋友吧！

用領帶與
蝴蝶結裝飾

母親節與父親節的禮物

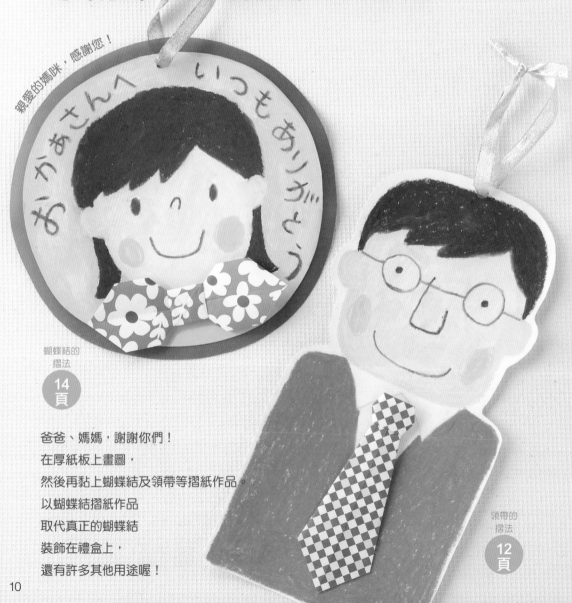

親愛的媽咪，感謝您！

おかあさんへ　いつもありがとう

蝴蝶結的
摺法
14
頁

爸爸、媽媽，謝謝你們！
在厚紙板上畫圖，
然後再黏上蝴蝶結及領帶等摺紙作品。
以蝴蝶結摺紙作品
取代真正的蝴蝶結
裝飾在禮盒上，
還有許多其他用途喔！

領帶的
摺法
12
頁

神仙魚
活動吊飾

摺法 16頁

利用摺紙創造
可愛的小東西，
接在彈簧上就是咚咚跳的
趣味小玩意兒，
或是掛在窗邊變身成
隨風搖曳的漂亮吊飾！

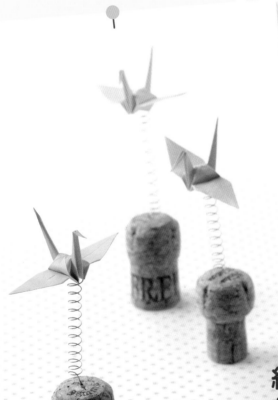

摺法 18頁

紙鶴
搖擺彈簧飾品

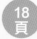

領帶

可以完成後再塗上顏色
或是使用圖案色紙，
摺出可愛的領帶，
送給爸爸及朋友！

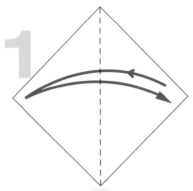

摺成三角形後還原，
製造出摺痕。

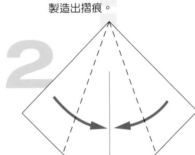

以摺痕為基準，
摺出兩個縱長形的三角形。

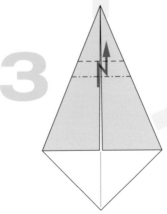

先摺山摺再摺谷摺，
做出階梯形（階梯摺）。

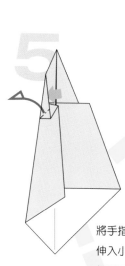

5

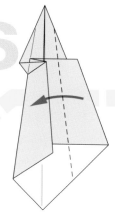

6

右邊也
與步驟4
一樣稍微
往內斜摺。

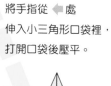

7

將手指從 ← 處
伸入小三角形口袋裡,
打開口袋後壓平。

同步驟5,
將手指伸入
三角口袋裡,
打開壓平。

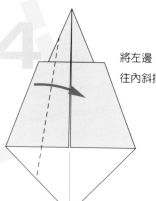

4

將左邊
往內斜摺。

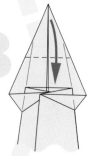

8

將上方端角
往下摺。

前後翻轉

你好!

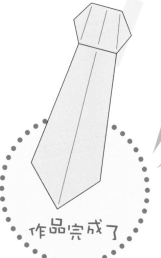

作品完成了

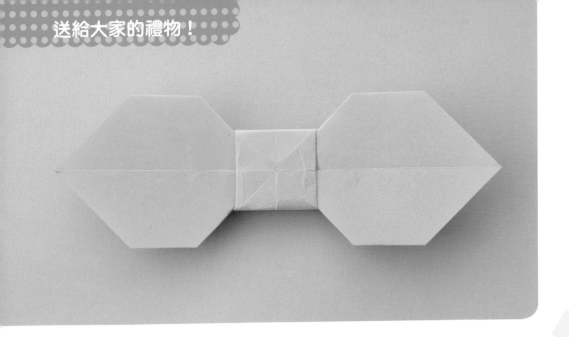

蝴蝶結

可愛的蝴蝶結讓人忍不住想
別在胸前與頭上！ 使用圓點或格子狀色紙，
摺出好玩有趣的蝴蝶結。

朝箭頭方向
對摺。

摺兩次三角形後
還原，
做出十字摺痕。

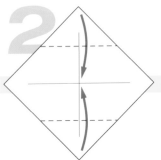

將上下兩個尖角
朝正中間
摺痕摺起。

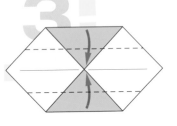

對齊中央摺痕，
將上下兩邊
再往內摺。

5

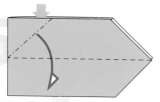

將手指伸入 ↓ 處之中，
打開口袋
並且壓平。

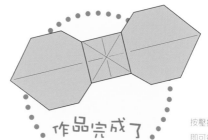

作品完成了

按壓摺疊處，
即可往兩邊拉開！

6

步驟**5**的完成圖。
背面也以相同方式
打開壓平。

手指要伸到底，
確實壓平喔！
壓平後就能
完成三角形邊角。

10

用手指壓住●處，
同時往兩邊拉開。

7

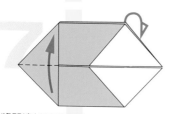

將單邊如圖所示地
朝箭頭方向倒，
翻動色紙後即可
呈現出另一個「摺紙面」。

9

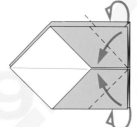

將邊角
往中間摺，
背面摺法亦同。

嘿嘿！
很可愛吧？

8

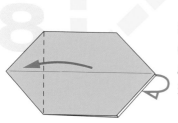

拉出另一個「摺紙面」
的狀態。將左邊摺至
虛線處，背面也反摺
至相同地方。

神仙魚

巧妙結合正反兩面的色紙顏色，
就能摺出逼真的熱帶魚，
不妨多摺幾隻不同顏色的神仙魚，
享受海洋世界！

1

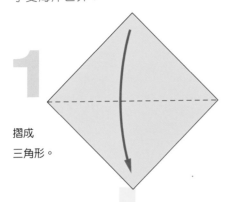

摺成
三角形。

2

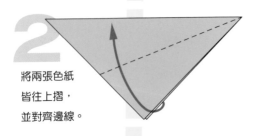

將兩張色紙
皆往上摺，
並對齊邊線。

3

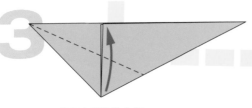

將下方邊角往上摺，
對齊邊線。

4

朝箭頭方向斜摺至
虛線處。

5

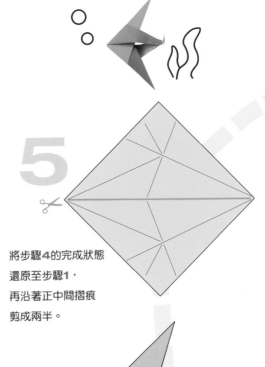

將步驟4的完成狀態
還原至步驟1，
再沿著正中間摺痕
剪成兩半。

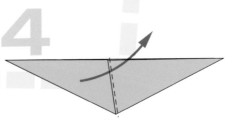

步驟4的完成圖

16

6

將剪成兩半的色紙，
再沿著摺痕摺起。
如圖示般完成兩個
不同顏色的相同作品後，
將下方作品上下翻轉。

將下方作品
上下翻轉

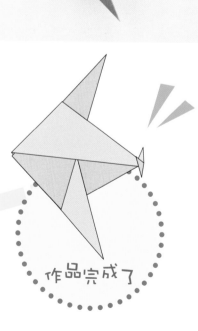

7

摺成圖示般的模樣後，
再將兩個交叉結合在一起即可。

步驟7
組合時的狀態

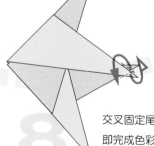

8

交叉固定尾鰭後，
即完成色彩交錯的
神仙魚了。

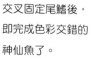
作品完成了

鶴

紙鶴是日本從古至今
最知名的傳統摺紙作品，
雖然摺法有點難度，
不過學會後就可以向朋友炫耀囉，
加油！

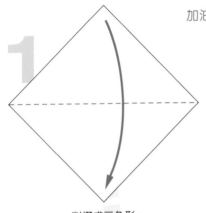

1 對摺成三角形。

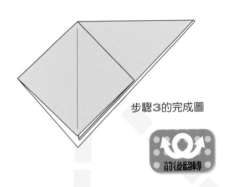

步驟**3**的完成圖

前後翻轉

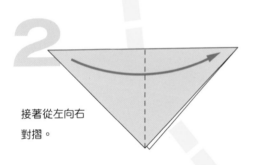

2 接著從左向右
對摺。

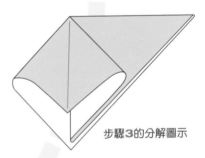

步驟**3**的分解圖示

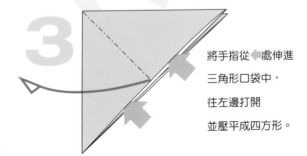

3 將手指從 ◀ 處伸進
三角形口袋中，
往左邊打開
並壓平成四方形。

18

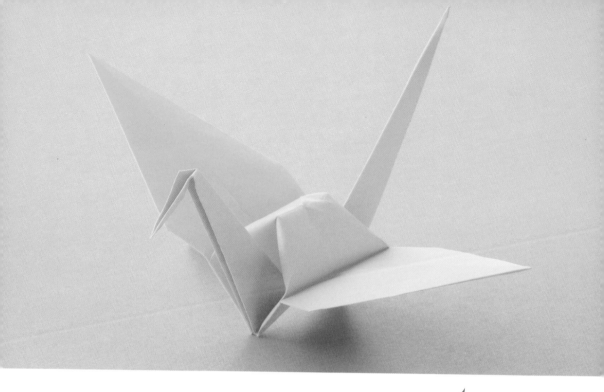

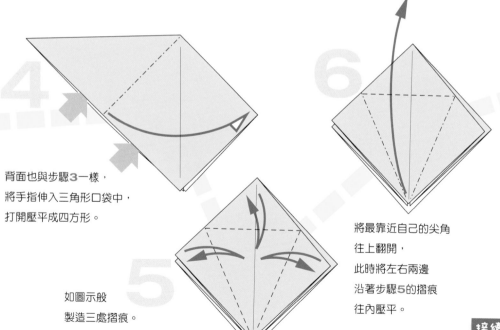

背面也與步驟3一樣，
將手指伸入三角形口袋中，
打開壓平成四方形。

如圖示般
製造三處摺痕。

將最靠近自己的尖角
往上翻開，
此時將左右兩邊
沿著步驟5的摺痕
往內壓平。

接續
下一頁

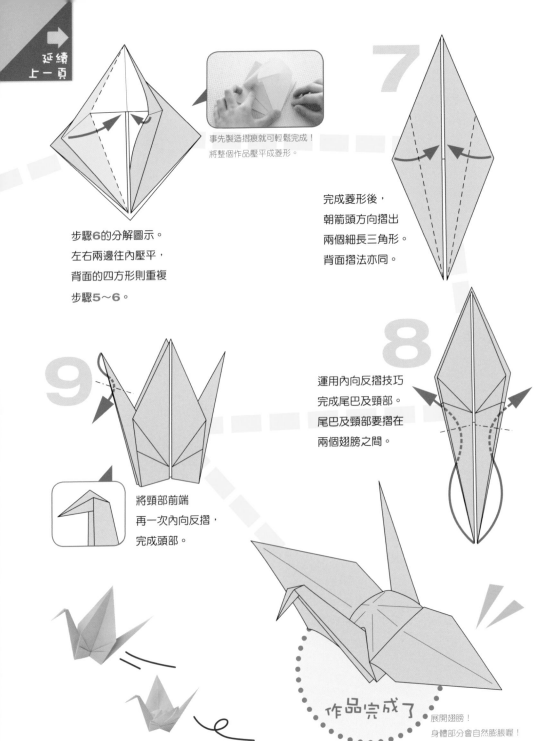

事先製造摺痕就可輕鬆完成！
將整個作品壓平成菱形。

7

完成菱形後，
朝箭頭方向摺出
兩個細長三角形。
背面摺法亦同。

步驟**6**的分解圖示。
左右兩邊往內壓平，
背面的四方形則重複
步驟**5～6**。

8

運用內向反摺技巧
完成尾巴及頸部。
尾巴及頸部要摺在
兩個翅膀之間。

9

將頸部前端
再一次內向反摺，
完成頭部。

作品完成了

展開翅膀！
身體部分會自然膨脹喔！

趣味小玩意兒

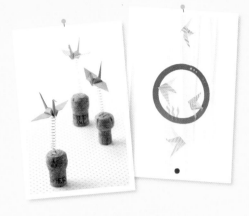

風一吹就會
飄來飄去

神仙魚
活動吊飾

在神仙魚上開一個小洞，
再用線、鐵絲或釣魚線（透明線）串連起來，
請依自己喜歡的方式掛上自己想要的數量！

照片中的活動吊飾是先用厚紙板做成一個環，
再從環上掛兩隻神仙魚，
黏在環上的海草也好可愛喔！
11頁所示範的吊飾作品中，在環的上下
都有掛上神仙魚喔！

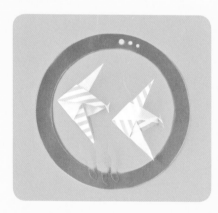

搖來晃去的
趣味紙鶴擺飾

紙鶴
搖擺彈簧飾品

將彈簧插在軟木塞、黏土或橡皮擦上，
確實固定後，將紙鶴的腹部
固定在彈簧的另一邊。
可以使用店面販售的彈簧，
或是用較軟的鐵絲
纏繞在細棒子上自製而成。

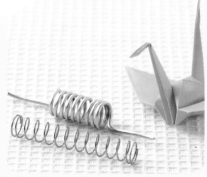

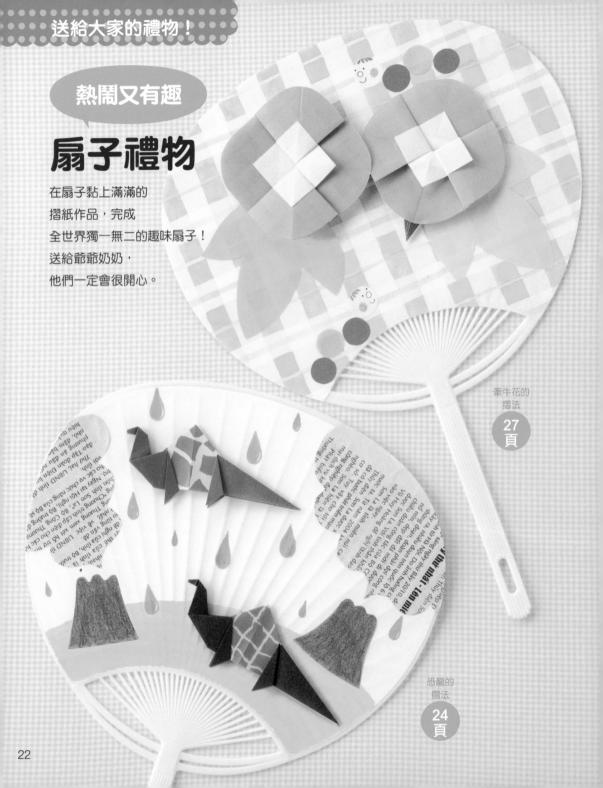

送給大家的禮物！

熱鬧又有趣

扇子禮物

在扇子黏上滿滿的
摺紙作品，完成
全世界獨一無二的趣味扇子！
送給爺爺奶奶，
他們一定會很開心。

牽牛花的
摺法
27
頁

恐龍的
摺法
24
頁

平凡無奇的信件也能煥然一新
摺紙卡片

畫一張圖，再黏上摺紙作品，
就能讓信件瞬間變有趣。
在卡片上妝點著快樂的回憶
以及感謝的話語吧！

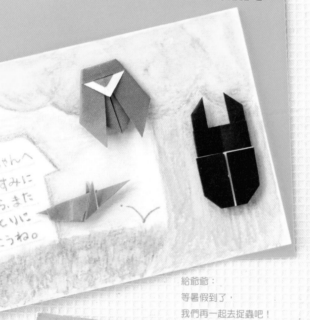

蚱蜢、蟬及
鍬形蟲的摺法
30 ～ 35
頁

給爺爺：
等暑假到了，
我們再一起去捉蟲吧！

草莓、桃子及
鸚鵡的摺法
36 ～ 41
頁

我最喜歡草莓了！

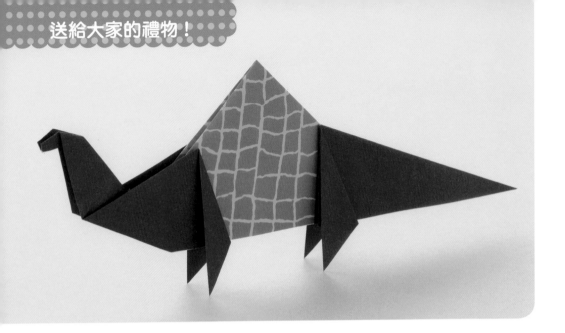

恐龍

這是一隻有長脖子及長尾巴的草食性恐龍，
感覺走路時還會聽見咚咚咚的地震聲響。
分成頭部、身體及尾巴等三部分，各自完成。

頭部及尾巴

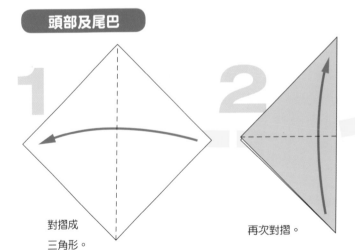

1

對摺成
三角形。

2

再次對摺。

3

對齊下方邊線
往下摺。
背面也同樣往下摺。

身體

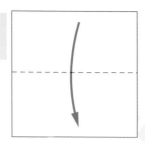

對摺成四方形。

再摺一次四方形。

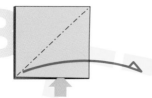

從 ⬆ 處將手指伸入
四方形口袋中，
打開後壓平成三角形。

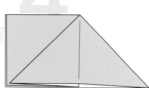

步驟**3**的完成圖。背面也
與步驟**3**一樣打開壓平。

完成身體部位了！

尾巴

往內摺成三角形，
背面摺法亦同。

前後翻轉

再摺一個小三角形，
並對齊邊線，完成後腳。
背面摺法亦同。

這就是尾巴！

頭部

摺成三角形後再還原，
製造出摺痕。
背面摺法亦同。

以摺痕為基準
摺出小三角形，完成前腳。
背面摺法亦同。

頭部也 OK 了！

接續
下一頁
➡

吼－

進入合體階段囉

1

為了與身體結合在一起，
在頭部及尾巴的連接處內側塗上漿糊。

2

運用內向反摺技巧，
摺出長頸子。

「內向反摺」的重點
就是要分開對摺處。

3

前端再摺一次內向反摺。
完成頭部。

4

將頭部前方的尖角
往內摺。

作品完成了

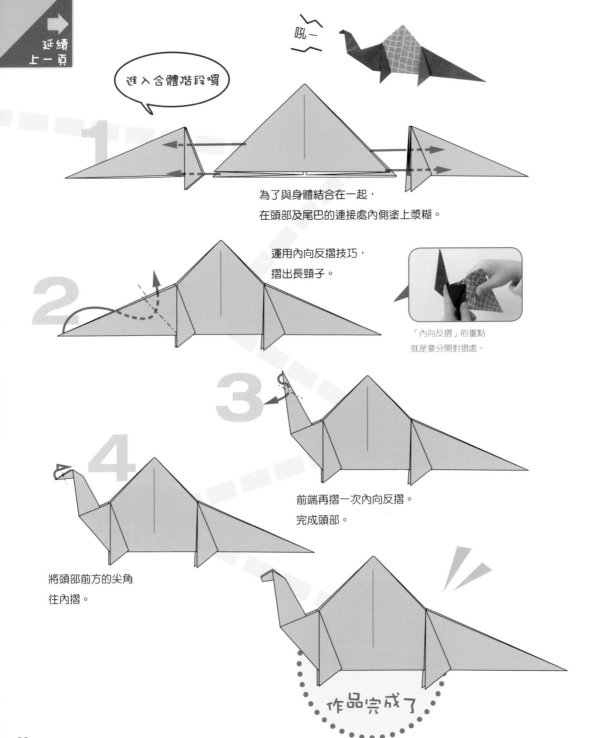

牽牛花

一起來摺會在夏天早上盛開的
圓圓的牽牛花吧！
只要再加上一點巧思
就能摺出繡球花或康乃馨，
不妨挑戰看看！

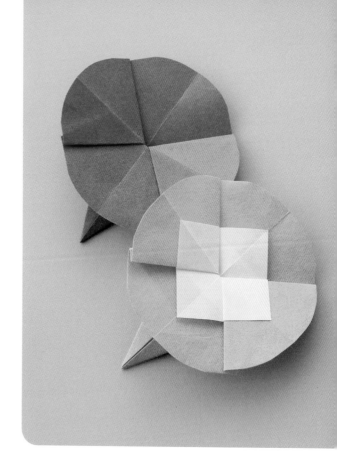

1 有顏色的一面朝上，摺至「鶴」（18頁）的步驟**4**。

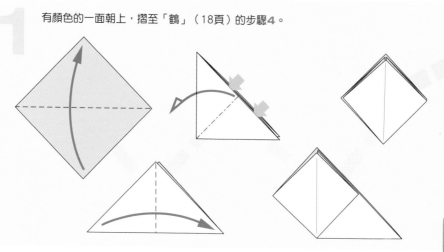

接續
下一頁

27

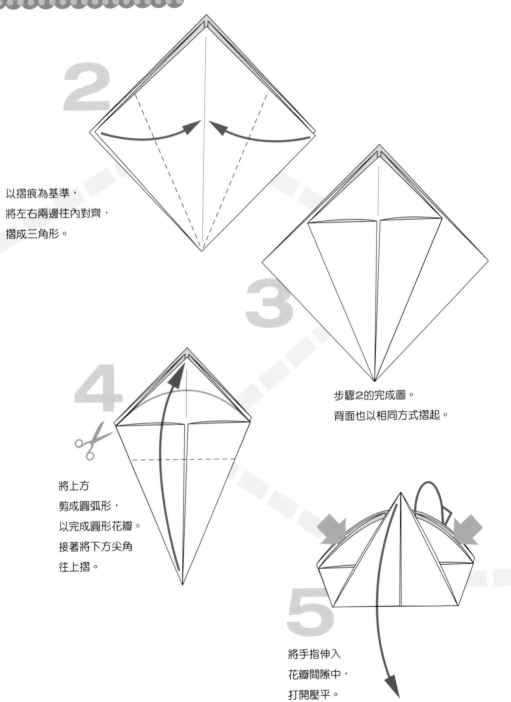

送給大家的禮物！

2

以摺痕為基準，
將左右兩邊往內對齊，
摺成三角形。

3

步驟**2**的完成圖。
背面也以相同方式摺起。

4

將上方
剪成圓弧形，
以完成圓形花瓣。
接著將下方尖角
往上摺。

5

將手指伸入
花瓣間隙中，
打開壓平。

來摺各種不同的
花朵吧！

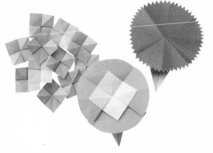

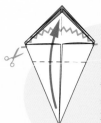

康乃馨

在步驟4中以「鋸齒剪刀」
將上方剪成鋸齒狀，
就能變成康乃馨。
最適合送給媽媽
當禮物了。

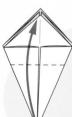

繡球花

摺到步驟4時
不剪開花瓣，
用小色紙摺出許多花來，
就能變成繡球花！

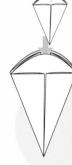

疊上淡色花朵

用一半大小的色紙
摺成花朵，
於步驟4插入大花中後，
繼續完成步驟5。
雙色牽牛花真的好漂亮呢！

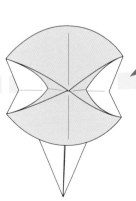

用手指用力按壓，
花瓣自然就會展開！
展開後再用手壓平。

步驟5的完成圖

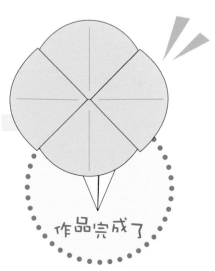

作品完成了

蚱蜢

接下來要摺的是會從草叢中一躍而出的
蚱蜢！ 看著牠好像真的會跳一樣。
將小蚱蜢放在大蚱蜢背上，看起來就像是老背少。

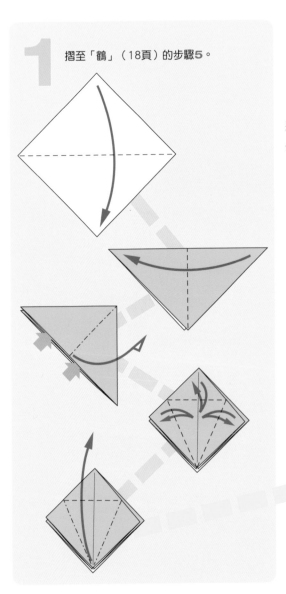

1 摺至「鶴」（18頁）的步驟5。

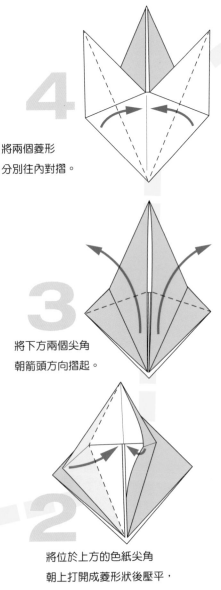

4 將兩個菱形
分別往內對摺。

3 將下方兩個尖角
朝箭頭方向摺起。

2 將位於上方的色紙尖角
朝上打開成菱形狀後壓平，
技巧與「鶴」相同。

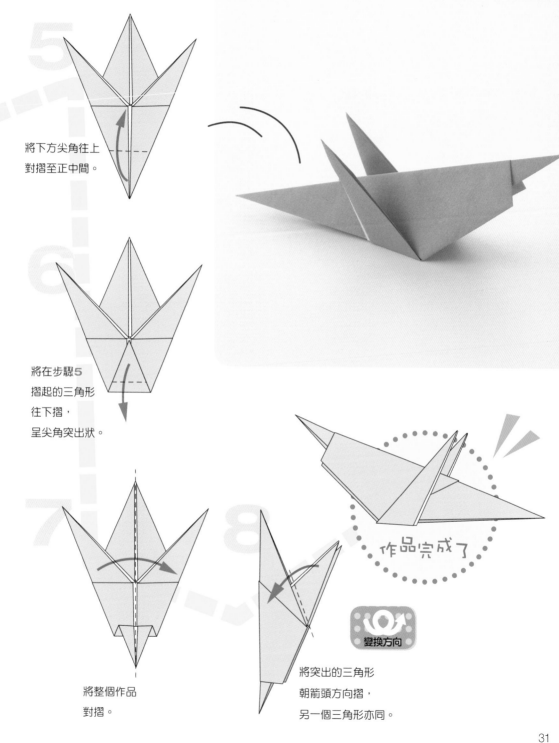

5

將下方尖角往上
對摺至正中間。

6

將在步驟**5**
摺起的三角形
往下摺，
呈尖角突出狀。

7

將整個作品
對摺。

8

將突出的三角形
朝箭頭方向摺，
另一個三角形亦同。

變換方向

作品完成了

蟬

背部的條紋花樣以及
往外伸長的翅膀，
這是一隻很漂亮的蟬。
只要改變摺疊時的寬度以及位置，
就能呈現不同粗細的白色條紋喔！
不妨多加嘗試吧！

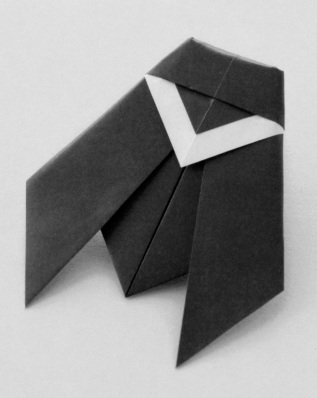

3

將兩旁尖角
摺至上方頂點。

1

2

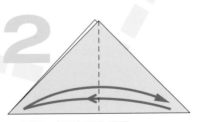

再摺一次三角形後還原，
以製造摺痕。

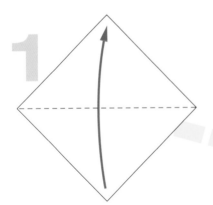

摺成三角形。

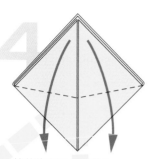

4

接著將步驟**3**完成的
尖角往下摺，
這個部分是翅膀，
因此請稍微
往斜下方展開。

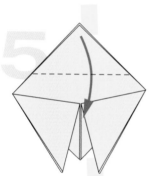

5

將上方色紙
往下摺至
虛線處。

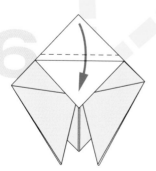

6

再將另一張色紙往下摺，
兩張色紙要稍微錯開。

**只要稍微改變摺法
就能完成不同外形
的蟬喔！**

這是頭部
呈白色的蟬喔

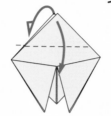

在步驟**5**中，將位於上方的
色紙往自己的方向摺，
另一邊則往反方向摺。

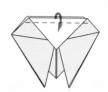

再將上方色紙往自己的
方向摺，最後只要
照步驟**8**摺好身體部位即可。

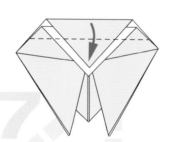

7

將兩張色紙
一起摺至虛線處。

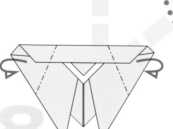

8

將左右兩邊朝箭頭方向
往外摺至虛線處。

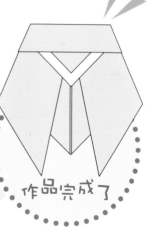

作品完成了

鍬形蟲

結實的軀體以及大大的角，看起來威力十足的鍬形蟲！

黏在牆壁或是窗簾上，

看起來就像是真的一樣，媽媽會不會嚇一跳呢？

1

朝上下及左右摺四方形，
製造十字摺痕。

2

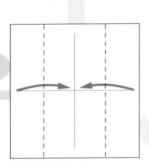

以摺痕為基準，
將左右兩邊
往內摺出直向的長方形。

3

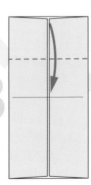

以橫向摺痕
為基準，
將上半部往下摺。

4

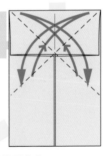

朝箭頭方向
斜摺兩次後還原，
以製造摺痕。

5

先還原至右方狀態，
還原後將有〇記號的尖角
往外拉出並展開攤平。
只要利用摺痕
就能輕鬆完成！

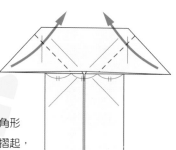

6 將兩邊三角形
往斜上方摺起,
完成頭上的角。

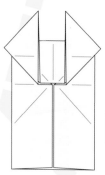

步驟**6**的完成圖

前後翻轉

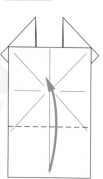

7 翻至反面後,
將下半部
往上摺至虛線處。

前後翻轉

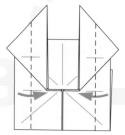

8 再次翻至反面,
將兩邊往內摺。

前後翻轉

9 將下方兩個尖角
往斜上方摺起。

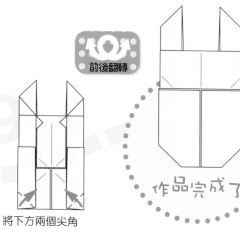

作品完成了

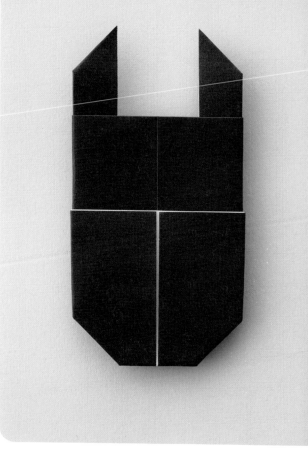

草莓

美味可口的「果實」上
長著小巧迷人的「綠蒂」，
那就是人見人愛、
讓人想咬一口的草莓。
選用裡面為綠色的
雙色色紙，就能完成
美味的作品喔！

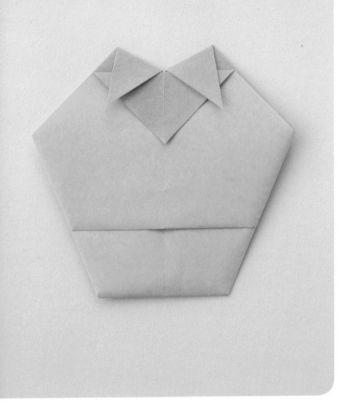

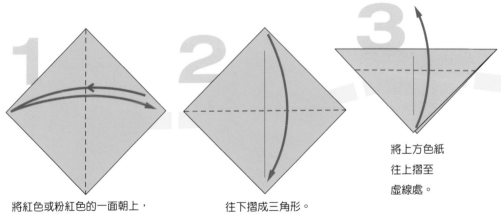

將紅色或粉紅色的一面朝上，
摺成三角形後還原，
以製造摺痕。

往下摺成三角形。

將上方色紙
往上摺至
虛線處。

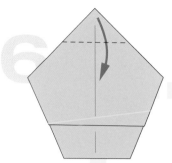

翻至反面後，
將上方尖端稍微往下摺。

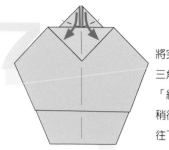

將突出的
三角形
「綠蒂」
稍微
往下斜摺。

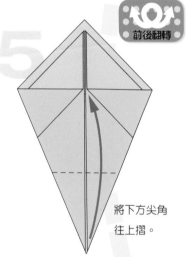

將下方尖角
往上摺。

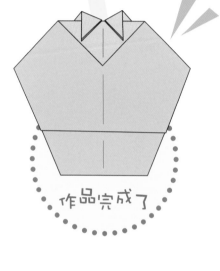

作品完成了

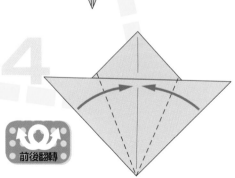

翻至反面後，
以摺痕為基準
將左右兩邊往內摺。

真的是太可愛了，
讓人忍不住咬一口!?

咬一口★

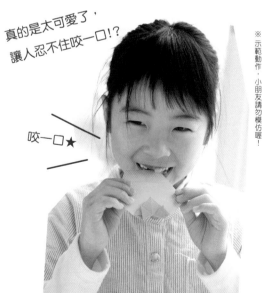

※示範動作，小朋友請勿模仿喔！

桃子

這是桃太郎故事中
「噗通」一聲隨河川漂流的桃子，
結合「氣球」與「鶴」的摺法
也是樂趣所在。

1

對摺成長方形。

2

接著左右對摺
成四方形。

3

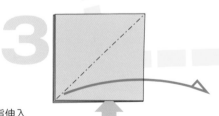

將手指伸入
四方形口袋中，
打開成三角形壓平。

6

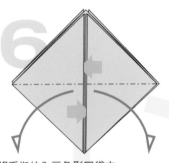

將手指伸入三角形口袋中，
朝下方展開，
打開成四方形後壓平。
背面摺法亦同。

5

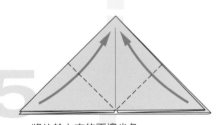

將位於上方的兩邊尖角
往頂點摺，
背面摺法亦同。

4

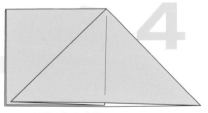

步驟**3**的完成圖。
背面摺法亦同。

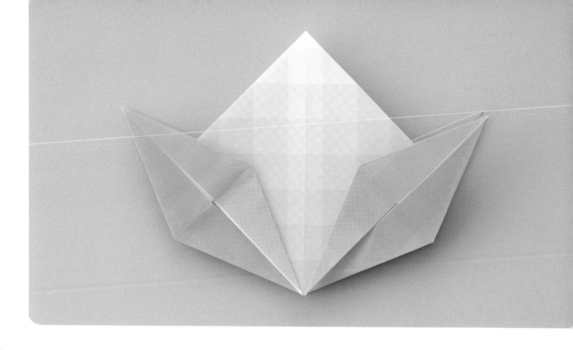

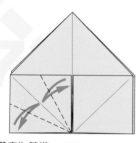

以摺痕為基準，
摺出兩個細長三角形，
製造出摺痕即可。

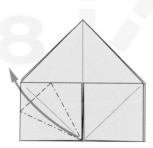

將尖角往上方打開，
沿著摺痕
壓平成菱形。
這個技巧也
出現在「鶴」中喔！

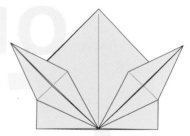

步驟**8**的分解圖示。
右邊的四方形
也要按照步驟**7**～**8**摺起。

步驟**9**的完成圖。
背面摺法亦同。

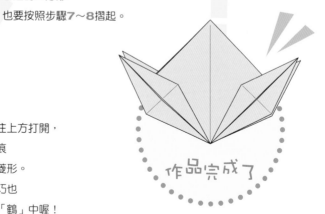

作品完成了

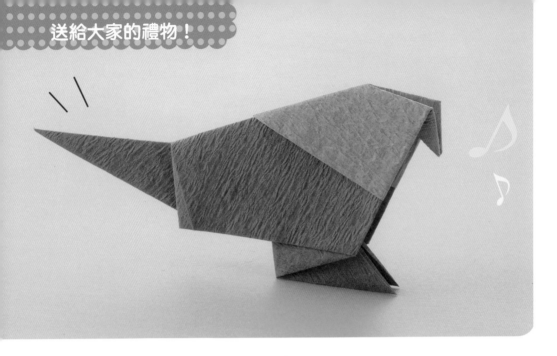

鸚鵡

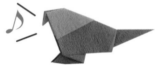

頭部與身體的顏色不同，
使用雙色色紙摺就能完成有趣的鸚鵡作品。
歪著頭的模樣好像要說話的樣子！

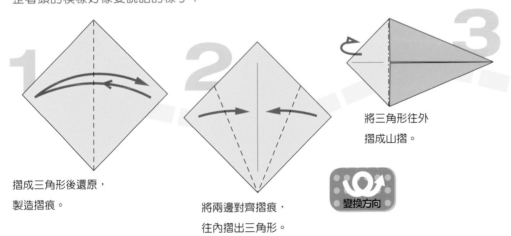

1

摺成三角形後還原，
製造摺痕。

2

將兩邊對齊摺痕，
往內摺出三角形。

變換方向

3

將三角形往外
摺成山摺。

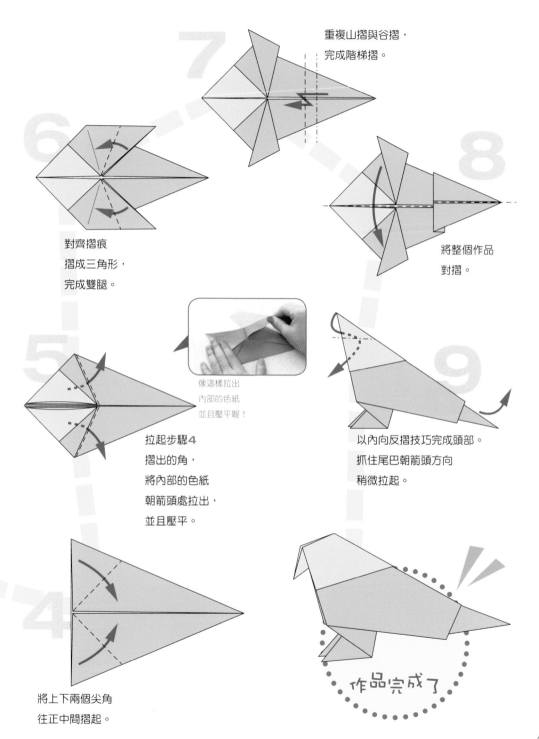

重複山摺與谷摺，
完成階梯摺。

對齊摺痕
摺成三角形，
完成雙腿。

將整個作品
對摺。

像這樣拉出
內部的色紙
並且壓平喔！

拉起步驟4
摺出的角，
將內部的色紙
朝箭頭處拉出，
並且壓平。

以內向反摺技巧完成頭部。
抓住尾巴朝箭頭方向
稍微拉起。

將上下兩個尖角
往正中間摺起。

作品完成了

心形手環

與好友
一起配戴

成對的手環是最想要
與好朋友一起配戴的飾品，
摺另一個不同顏色的手環，
送給好朋友吧！

給小望：
這個和我成對的手環送給你。
由香

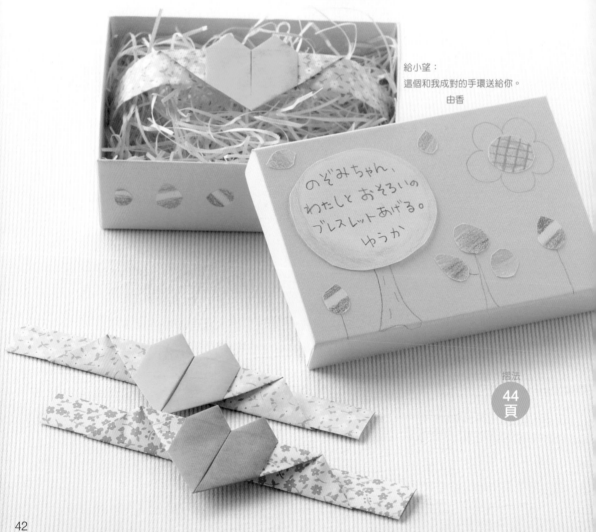

摺法
44
頁

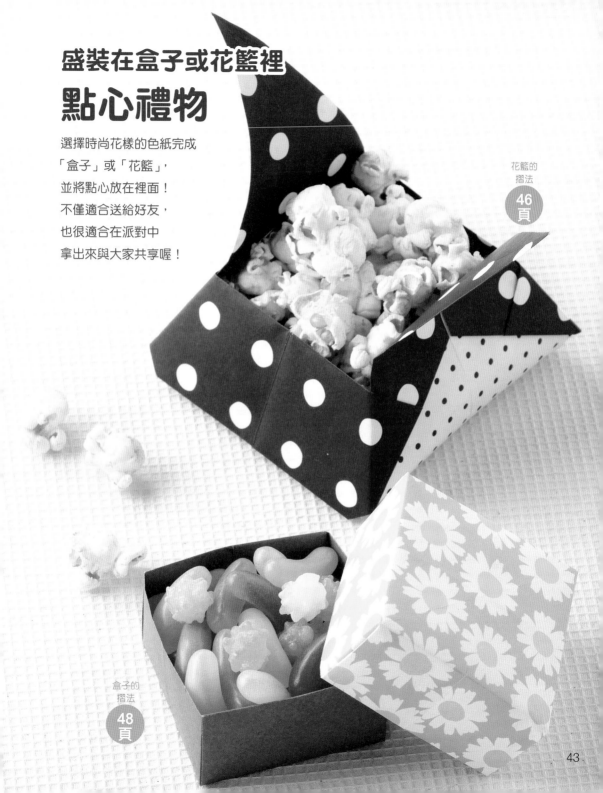

盛裝在盒子或花籃裡
點心禮物

選擇時尚花樣的色紙完成
「盒子」或「花籃」，
並將點心放在裡面！
不僅適合送給好友，
也很適合在派對中
拿出來與大家共享喔！

花籃的
摺法
46
頁

盒子的
摺法
48
頁

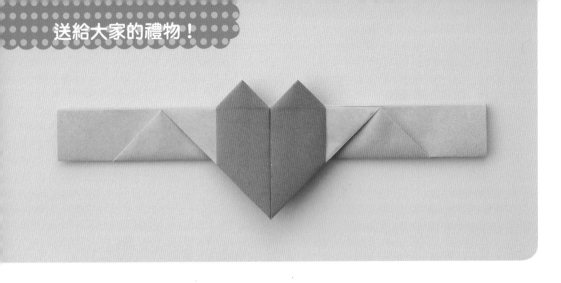

心形手環

學會愛心的摺法真是令人開心！
不僅可以戴在手上變手環，
用髮夾固定在頭上，就是一個可愛的髮箍喔！

前後翻轉

1

朝上下與
左右對摺，
再還原以
製造摺痕。

4
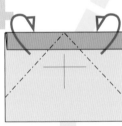

以直向摺痕為基準，
將上半部往外摺出
三角形。

2
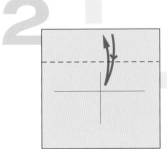

以橫向摺痕為基準，
將上半部往下摺，
再次製造摺痕。

3
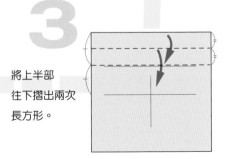

將上半部
往下摺出兩次
長方形。

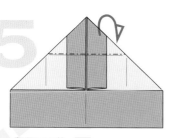

5

翻至反面後，
沿著摺痕摺出山摺。

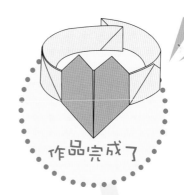

作品完成了

繞在手腕上
就變成手環喔！

前後翻轉

6

將手指從 ◀ 處伸入，
打開壓平。

手指迅速伸入，
並像照片般
打開壓平。

步驟**9**的
完成圖

7

步驟**6**的完成圖。
左邊摺法亦同。

9

沿著虛線處，
將下半部
往上摺三次。

8

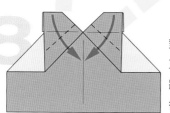

對齊
正中間摺痕，
將上半部
往下摺。

我們戴一樣
的手環♥

45

花籃

圓圓的提把看起來好可愛喔！
讓人好想去戶外野餐，
順便摘許多花回來喔！
拿來放小東西也很可愛。

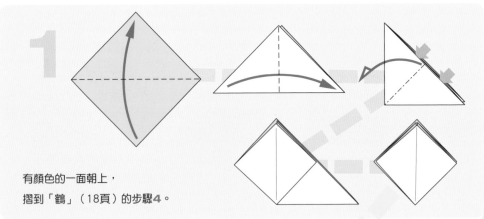

1

有顏色的一面朝上，
摺到「鶴」（18頁）的步驟**4**。

用大張紙摺的話，
就能變成手提包喔！

我出門囉！

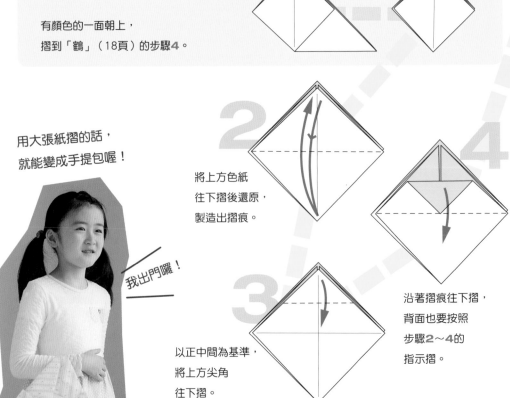

2

將上方色紙
往下摺後還原，
製造出摺痕。

4

3

以正中間為基準，
將上方尖角
往下摺。

沿著摺痕往下摺，
背面也要按照
步驟**2**～**4**的
指示摺。

46

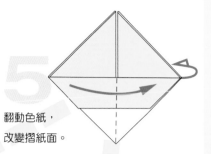

5

翻動色紙，
改變摺紙面。

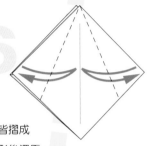

6

兩邊皆摺成
三角形後還原，
製造摺痕。

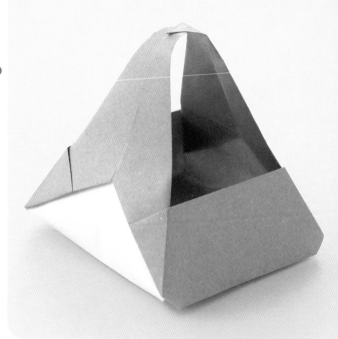

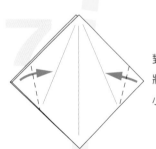

7

對齊摺痕，
將尖角摺成
小三角形。

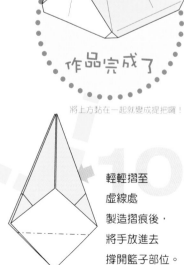

作品完成了

將上方黏在一起就變成提把囉！

8

往內摺至摺痕處。

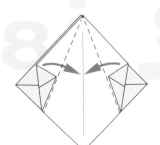

9

步驟8的完成圖。
背面摺法亦同。

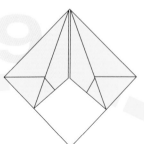

10

輕輕摺至
虛線處
製造摺痕後，
將手放進去
撐開籃子部位。

盒子

哇～真是不可思議！
不知不覺中
一張紙就變成盒子了！
選擇可愛圖案的色紙摺一個藏寶盒，
放入喜歡的物品吧！

6 步驟5的完成圖。
將色紙展開成
步驟7的模樣。

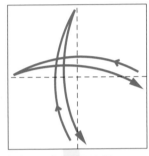

1 朝上下、左右摺四方形，
再還原以製造摺痕。

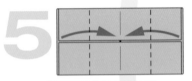

5 接著以直向摺痕為基準，
將左右兩邊往內摺。

2 朝對角線摺兩次，
製造交叉形摺痕。

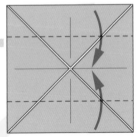

4 以橫向摺痕為基準，
將上下半部往內摺。

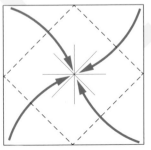

3 將四個角
往正中間摺。

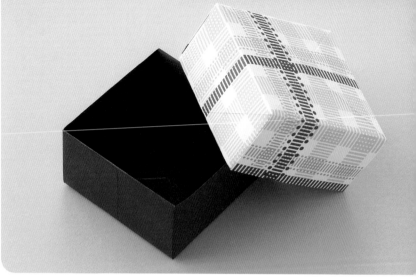

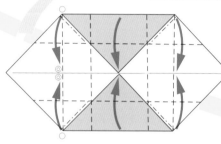

用雙手拿著步驟**7**圖示的
○處，就能輕鬆地
對準正中間的◎處！
圖示的右半部摺法亦同。

將色紙展開至圖示模樣後，
巧妙運用摺痕，
朝箭頭方向摺起。

接著要摺盒蓋囉！

用相同摺法完成「盒蓋」，
只要稍微改變一下步驟**4**與**5**的摺疊位置，
就能完成有盒蓋的可愛寶盒喔！

- - - 原本的摺疊位置
- - - 盒蓋的摺疊位置

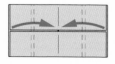

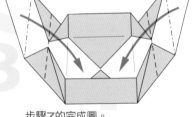

步驟**7**的完成圖。
沿著摺痕往下摺。

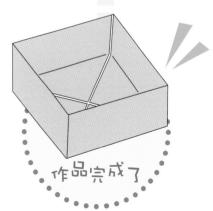

作品完成了

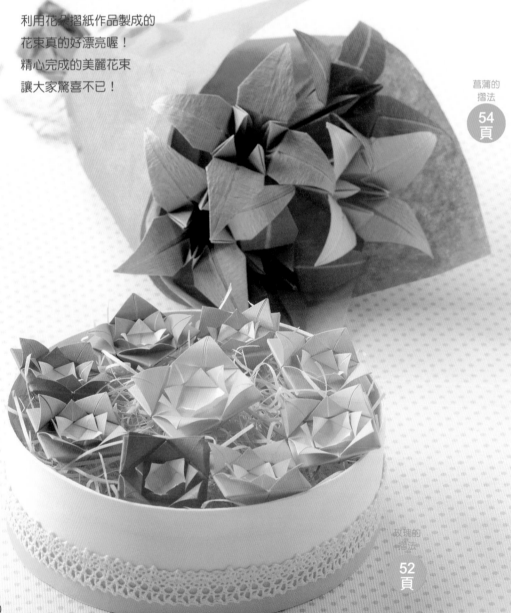

讓花朵更美麗 摺紙花束

利用花朵摺紙作品製成的
花束真的好漂亮喔！
精心完成的美麗花束
讓大家驚喜不已！

菖蒲的
摺法
54
頁

玫瑰的
摺法
52
頁

利用黏貼技巧完成
神奇花籃

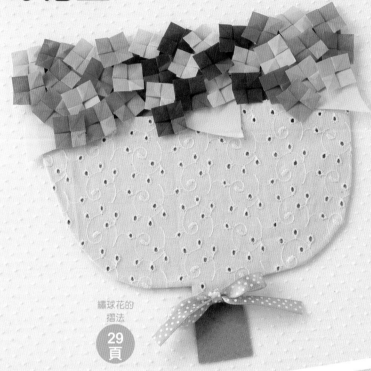

繡球花的
摺法
29
頁

像繡球花這類平面的摺紙作品，
也能變身為時尚可愛的花籃！
再加上摺紙花朵不會枯萎，
因此是可以長時間
裝飾房間的神奇花籃。

繡球花花籃的
背面就像這樣，
將厚紙板剪成碗的形狀，
再黏上蕾絲布及繡球花即可。
背面也要黏上蕾絲，
再繫上蝴蝶結就完成囉！

玫瑰

層層重疊的花瓣
看起來真的很漂亮，對吧？
遇到色紙過厚很難摺的狀況時，
可用鉛筆或筆桿替代手指
壓平摺痕。

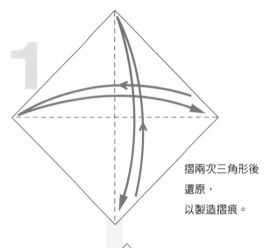

1

摺兩次三角形後
還原，
以製造摺痕。

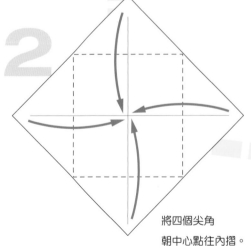

2

將四個尖角
朝中心點往內摺。

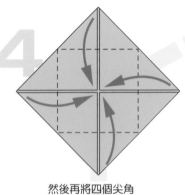

4

然後再將四個尖角
朝中心點往內摺。

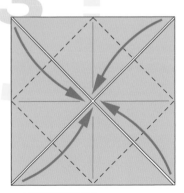

3

再次將四個尖角
朝中心點往內摺。

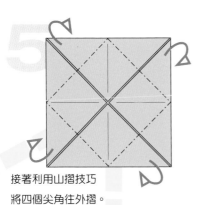

接著利用山摺技巧
將四個尖角往外摺。

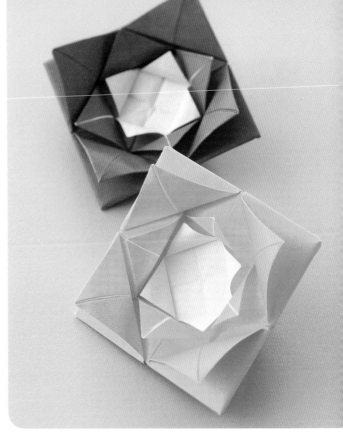

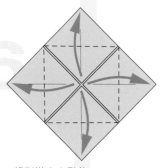

將對準中心點的
四個尖角往外翻開
成三角形,看起來
就像是花苞盛開的模樣!

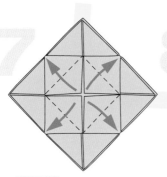

接著再將
四個尖角往外翻開。

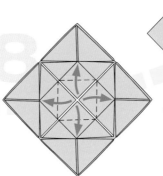

最後再次將四個
尖角往外翻開。

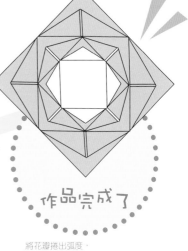

作品完成了

將花瓣捲出弧度,
看起來就像是真的玫瑰花喔!

菖蒲

菖蒲最大的特色就是大大的下垂花瓣
以及迷人的紫色系，
不用摺得太完美，
稍微露出色紙背面的顏色也沒關係，
看起來就像是花脈一般，十分美麗。

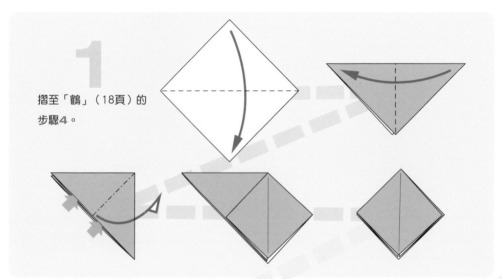

1 摺至「鶴」（18頁）的
步驟**4**。

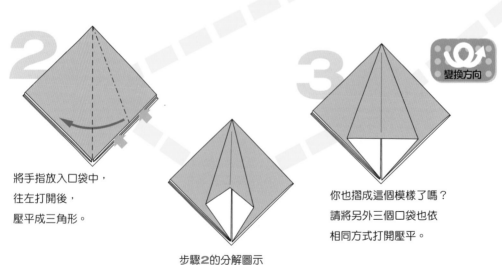

2 將手指放入口袋中，
往左打開後，
壓平成三角形。

步驟**2**的分解圖示

3 變換方向

你也摺成這個模樣了嗎？
請將另外三個口袋也依
相同方式打開壓平。

4

改變上下
方向後，
翻動色紙，
改變摺紙面。

5

將兩邊尖角往內摺，
使邊線對齊原有摺痕，
並製造出新摺痕。

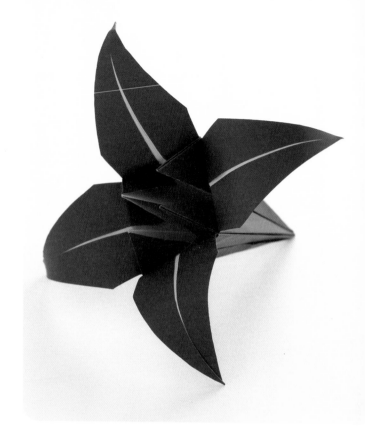

6

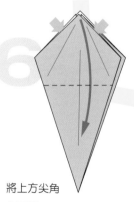

將上方尖角
往下摺，
並沿著步驟**5**的
摺痕打開，
壓平色紙。

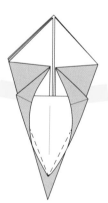

步驟**6**的分解圖示。
此處摺法與「鶴」
的菱形很接近。

7

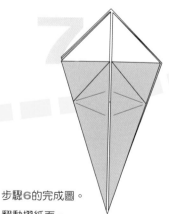

步驟**6**的完成圖。
翻動摺紙面，
其他三個角
也以相同摺法
重複步驟**5～6**。

接續
下一頁
➡

利用鉛筆等物品
捲起花瓣，
就能變得更漂亮喔！

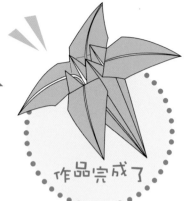

作品完成了

8

將下方尖角
往上摺。
翻動摺紙面，
其他三個角
也採用相同摺法。

9

待完成右方狀態後，
對準摺痕，摺出
細長的三角形。

13

調整出
最漂亮的
花瓣模樣。

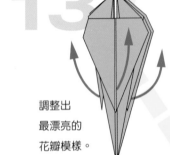

10

步驟9的完成圖。
翻動摺紙面，
其他三個摺紙面
也採用相同摺法。

11

12

步驟11的完成圖。
翻動摺紙面，
其他三個角也以
相同方式往下摺。

將上方尖角
往下摺至虛線處，
完成花瓣部分。

利用摺紙完成
花朵禮物♥

在盒子裡放上花
看起來就像是糖果一樣甜

玫瑰花
禮盒

先準備一個漂亮的盒子，
在盒子裡鋪上照片中的
條狀包裝紙，
再放上玫瑰花就完成囉！

菖蒲
花束

加上「綠莖」後，
看起來就像是
真的花一樣

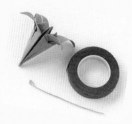

將鐵絲從菖蒲上方插入，
再從根部繞上花藝膠帶，
就能完成綠莖部分。
接著再用包裝紙與緞帶，
包裝出花束的感覺！

請先準備好
柔軟的鐵絲以及
綠色的花藝膠帶，
並且用鉗子將鐵絲一端
夾彎成圓弧形。

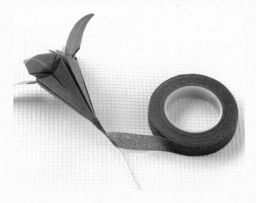

57

如果要寫信……

就寫在
襯衫上吧！

就用可愛的襯衫摺紙，
替你傳達最真心的訊息吧！
光看紙張圖案就令人喜愛，
裝飾上領帶或鈕扣之後
更是讓人愛不釋手♥

摺法
60
頁

打開襯衫後……
就能看到
你寫的信喔！

派對時的最佳道具
名牌

在摺好的名牌上寫上名字或是貼上照片，
就能完成最實用的派對座位表！

摺法
62
頁

真是太可愛了！大獲好評！
草莓卡片

在卡片上寫上你想說的話，
再放入草莓摺紙中。
裡面有張大紅色心形卡片的
透明草莓真的好可愛喔！

摺法
36
頁

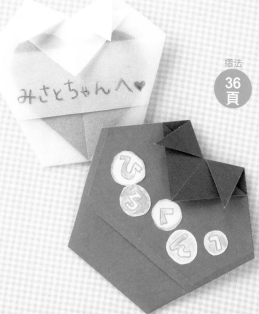

襯衫

你想不想用可愛的襯衫作品
寫信給朋友呢？ 說不定
你媽媽小時候也摺過喔！
不妨選擇條紋或圓點圖案的色紙來完成作品。

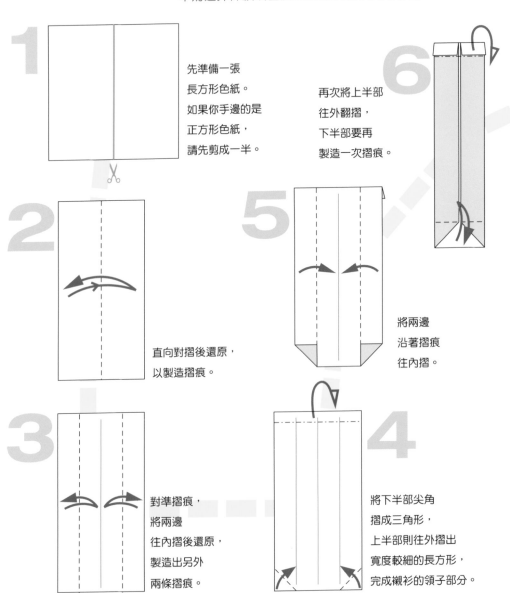

1 先準備一張
長方形色紙。
如果你手邊的是
正方形色紙，
請先剪成一半。

2 直向對摺後還原，
以製造摺痕。

3 對準摺痕，
將兩邊
往內摺後還原，
製造出另外
兩條摺痕。

4 將下半部尖角
摺成三角形，
上半部則往外摺出
寬度較細的長方形，
完成襯衫的領子部分。

5 將兩邊
沿著摺痕
往內摺。

6 再次將上半部
往外翻摺，
下半部要再
製造一次摺痕。

手指從 ⬆ 處伸入，
將色紙往外
打開壓平。
讓○處的摺痕與
邊線重疊在一起。

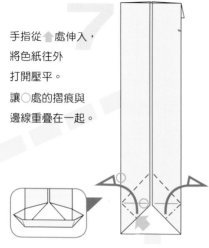

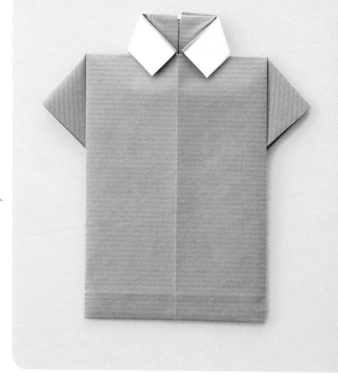

將兩邊尖角
往正中間
對齊摺起。

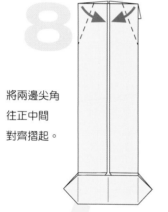

將下半部
往上摺，
讓下方邊線
插入領口下方。

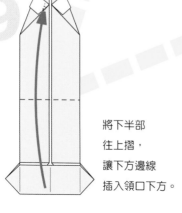

作品完成了

可將照片放在
襯衫作品中，
送給好朋友！
請選用寬度比
照片寬兩倍的色紙摺，
就可以將照片
完全收在襯衫裡喔！

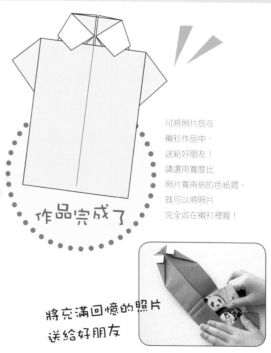

將充滿回憶的照片
送給好朋友

名牌

可以在可愛的鬱金香造型名牌上，
寫上想跟媽媽說的話，
或是在白色部分寫字畫圖，
用途相當廣泛，你也一起來發揮創意吧！

1

朝上下、左右摺四方形，
再還原以製造摺痕。

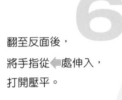

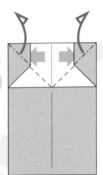

6

翻至反面後，
將手指從 ◀ 處伸入，
打開壓平。

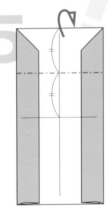

5

以橫向摺痕
為基準，
將上半部
往外摺山摺。

前後翻轉

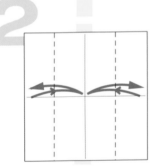

2

以直向摺痕
為基準，將兩邊
往內摺後還原，
再度製造摺痕。

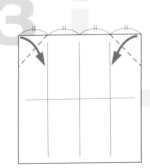

3

將上方兩個尖角
以摺痕為基準
往內摺。

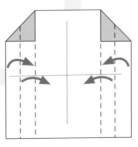

4

將兩邊各朝
箭頭方向往內
摺兩次。

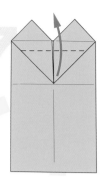

7

完成如心形般的
模樣，將下方三角形
往上摺起。

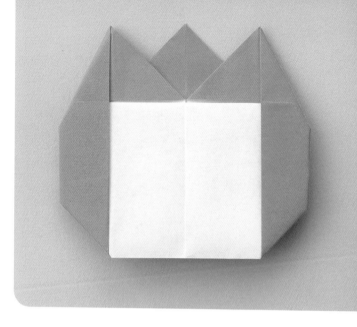

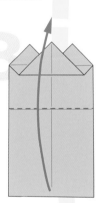

8

沿著摺痕
將下方四角形
往上摺起。

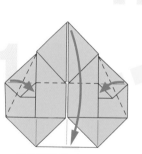

11

將兩邊尖角
稍微斜摺，
再將上半部尖角
往下摺。

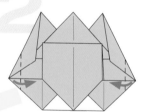

12

接著將突出的尖角
朝箭頭方向
往內摺。

前後翻轉

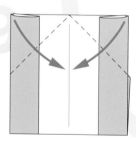

9

將上方尖角摺成
兩個三角形。

10

將手指
從◀處伸入，
打開空隙後壓平。

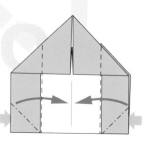

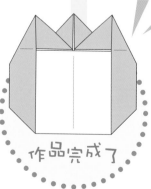

作品完成了

不只這些！
還有許多華麗的
趣味摺紙喔！

馬

這匹馬看起來栩栩如生，
像是正在奔馳一般。
頭抬得高高的英挺模樣，
真是威風凜凜啊！

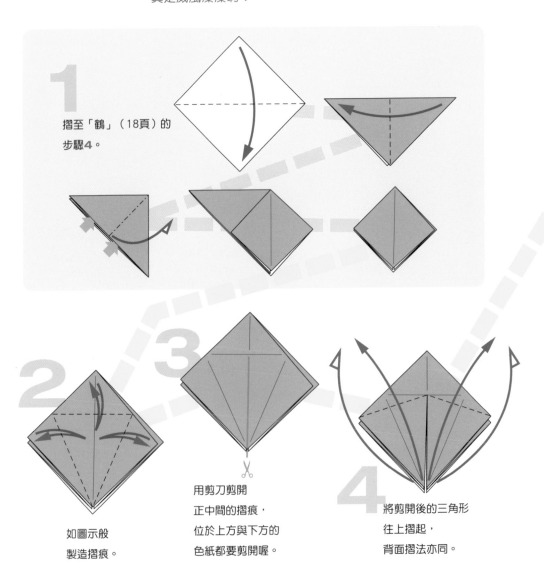

1 摺至「鶴」（18頁）的
步驟4。

2 如圖示般
製造摺痕。

3 用剪刀剪開
正中間的摺痕，
位於上方與下方的
色紙都要剪開喔。

4 將剪開後的三角形
往上摺起，
背面摺法亦同。

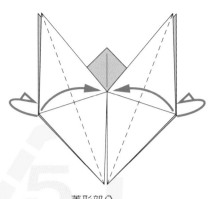

菱形部分
朝直向對摺。
背面摺法亦同。

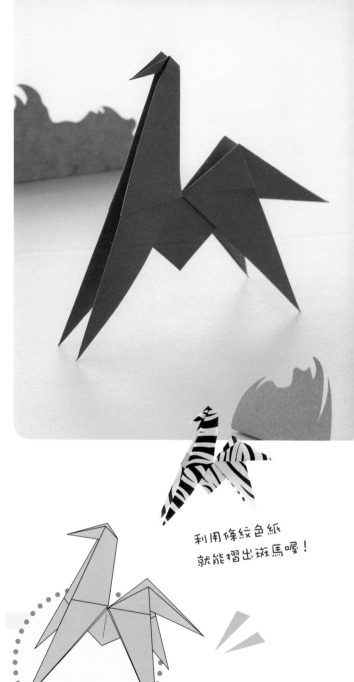

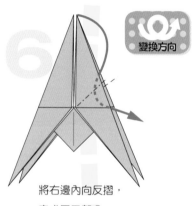

變換方向

將右邊內向反摺，
完成尾巴部分。

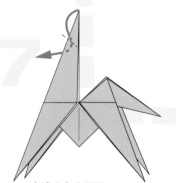

左邊也內向反摺。
這邊為頭部，所以摺的
部位要高一點。

作品完成了

利用條紋色紙
就能摺出斑馬喔！

鯨魚

鯨魚是海洋之王，大大的身體
緩緩地遨遊在海中的模樣，真的是太帥氣了。
不妨摺一對親子鯨魚來玩遊戲吧！

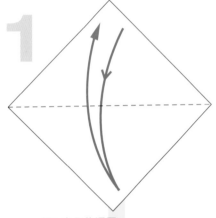

1 摺三角形後還原，
製造摺痕。

2 以摺痕為基準，
將上下兩邊往內摺。

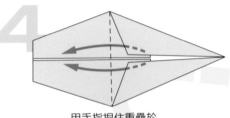

4 用手指捏住重疊於
右邊三角形下方的部分，
將其朝箭頭方向拉出。

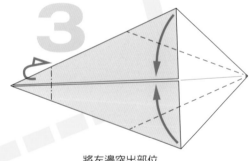

3 將左邊突出部位
摺成山摺，完成頭部。
右邊則將上下兩邊
朝正中間往下摺。

可以摺出
各種不同的鯨魚！

改變步驟**3**左邊的摺疊位置
就能變化出不同頭形喔！

★只摺一點點就能摺出
　如藍鯨般頭部很長的鯨魚。

★往中間摺很多的話，則能摺出
　如抹香鯨般身形較短的鯨魚。

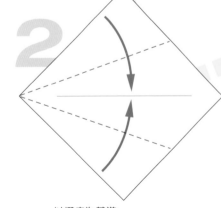

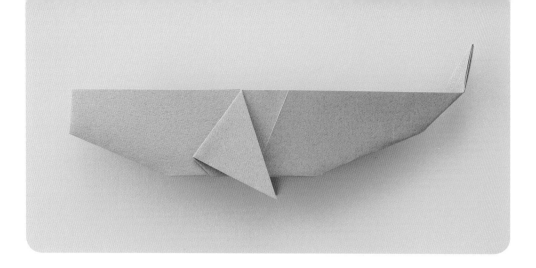

步驟**4**的分解圖示

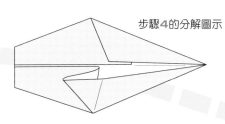

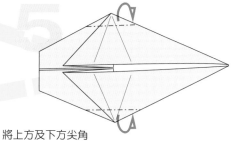

將上方及下方尖角
朝外翻摺。

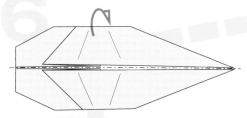

將整個作品
往外對摺。

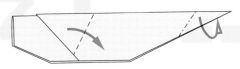

將魚鰭往斜下方摺,
背面摺法亦同。
尾巴則摺成山摺。

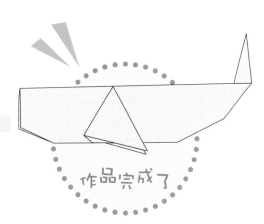

作品完成了

燕子

黑色的身體如飛機般
劃破天際，這就是燕子給人的印象。
帶有細長尾巴的摺紙作品像極了本尊。

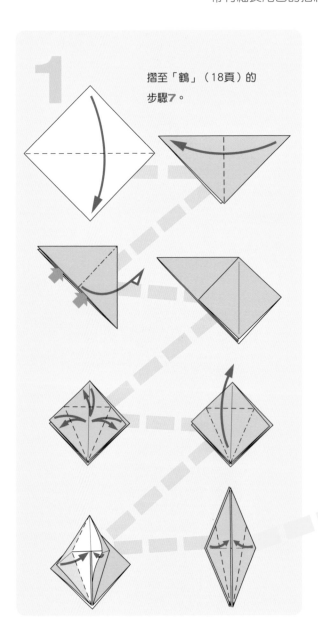

1 摺至「鶴」（18頁）的步驟**7**。

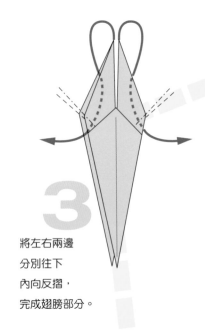

3 將左右兩邊
分別往下
內向反摺，
完成翅膀部分。

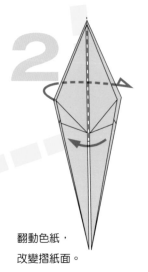

2 翻動色紙，
改變摺紙面。

4

將前方的
三角形
往上摺。

5

先以谷摺技巧
摺出頭部，
再用山摺
做出尖尖的前端。
完成鳥嘴的部分。

前後翻轉

步驟**5**的完成圖

6

翻至反面後將尾巴剪開，
並稍微將尾巴錯開，
使其呈交叉狀。

作品完成了

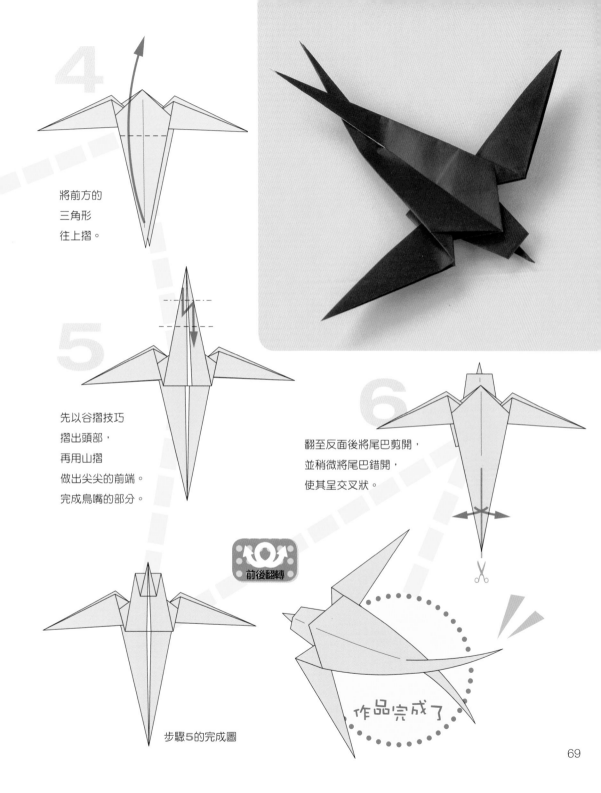

69

大麗菊

大麗菊會開出像球一樣
又圓又富有生命力的花朵，
而且摺紙作品也表現出
由許多小花瓣組合而成的感覺。
此外，用來表揚優秀成績或是傑出表現的
「模範生獎牌」也跟大麗菊的摺法一樣喔！

1

先將四方形對摺後還原，
以製造摺痕。

2

以摺痕為基準，
摺出長方形。

3

接著朝箭頭
方向摺，
以製造摺痕。

5

朝對角線
摺兩次後還原，
再次製造摺痕。

4

以橫向摺痕
為基準，
將上下兩邊
摺起。

6

打開色紙至
步驟**4**的狀態，
還原後將下半部
往外打開壓平。
善用摺痕就能
輕鬆完成喔！

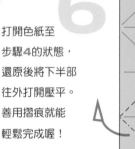
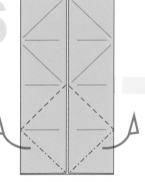

加上蝴蝶結
就變成「獎牌」囉！

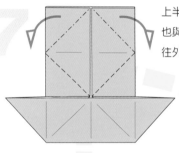

上半部的摺法
也與步驟**6**一樣，
往外打開壓平。

將手指從 ⬆ 處
伸入三角形口袋中，
打開壓平。

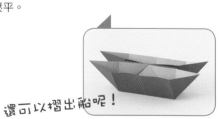

還可以摺出船呢！

摺到步驟**8**的時候，
運用山摺技巧對摺，
即可完成由兩艘船
組成的「雙船」作品！

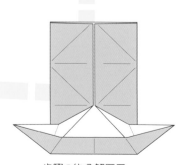

步驟**6**的分解圖示

接續
下一頁
➡

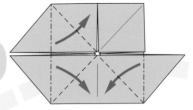

9

步驟**8**的完成圖。
你是否也摺出四方形口袋了呢？
其他三個三角形
也以相同方式打開壓平。

10

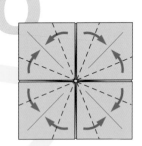

以斜向摺痕
為基準，
摺出八個
細長三角形。

11

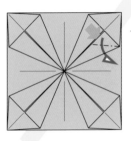

將手指從➡處伸入
細長三角形口袋中，
打開壓平。

步驟**11**的分解圖示。
幫三角形做出小屋頂。

12

步驟**11**的完成圖。
其他七個三角形
也以相同方式打開壓平。

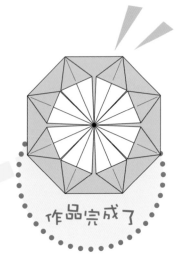

作品完成了

13

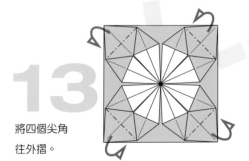

將四個尖角
往外摺。

2

與朋友
一起玩！

跑啊
衝啊！

喔～
耶～

摺紙玩具

邀請朋友一起來玩摺紙遊戲吧！

無論是可以在扮家家酒中派上用場的「桌子」，

或是能玩對戰遊戲的「相撲力士」及「打紙牌遊戲」等，

摺好就可以跟朋友一起玩，趕快來吧！

戒指

無論哪個年代，戒指都是女孩心中的夢想。
不妨使用背面是鋁箔的色紙或雙色色紙，
摺出各種不同的戒指吧！

★照片中的
戒指是以
7.5cm大小的
色紙所摺成。

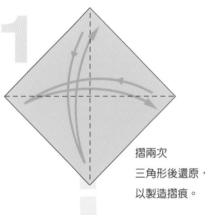

1 摺兩次
三角形後還原，
以製造摺痕。

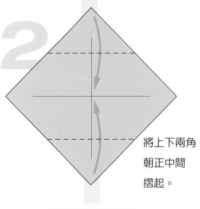

2 將上下兩角
朝正中間
摺起。

步驟**2**的完成圖

前後翻轉

5 將手指從 ⬇ 處伸入，
並打開壓平。

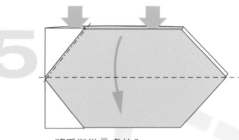

4 朝箭頭方向對摺。

3 翻至反面後，
以橫向摺痕為基準，
摺成長條狀。

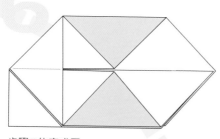

步驟5的完成圖。
背面也以相同方法
打開壓平。

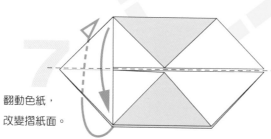

翻動色紙,
改變摺紙面。

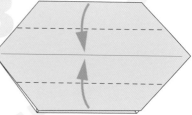

以橫向摺痕
為基準,
摺成長條狀。

接續
下一頁
➡

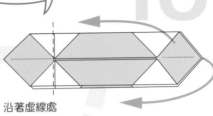
這個部分
就是寶石喔！

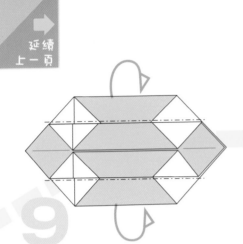

9

背面也以
相同方式往外摺。

10

沿著虛線處
展開。

11

將手指從後方伸入，
撐開寶石部分。

這是藍寶石
與祖母綠吧！

呵呵呵～
好開心喔！

作品完成了

配合手指尺寸
做成指環！

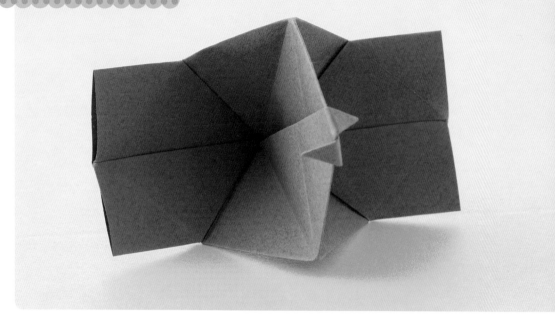

相機

按下快門時，就像真的相機一樣會發出聲音喔！
與朋友一起來拍張紀念照吧！
中途改變摺法的話，
還能摺出「日本古代奴僕娃娃」喔！

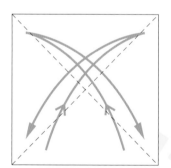

1 摺兩次三角形後
還原，
以製造摺痕。

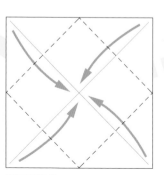

2 將四個尖角
朝正中間摺。

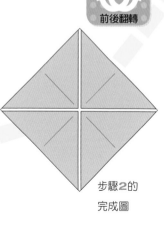

前後翻轉

步驟2的
完成圖

接續
下一頁

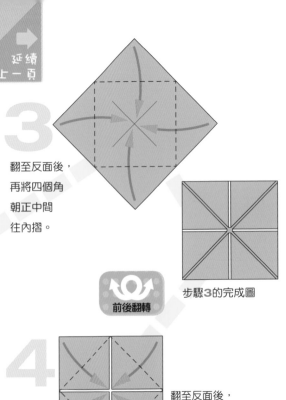

3

翻至反面後，
再將四個角
朝正中間
往內摺。

步驟**3**的完成圖

前後翻轉

4

翻至反面後，
再將四個角
往內摺。

步驟**4**的完成圖

前後翻轉

5

翻至反面後，
即完成三角形口袋，
將手指伸入口袋中，
再打開壓平成四方形。

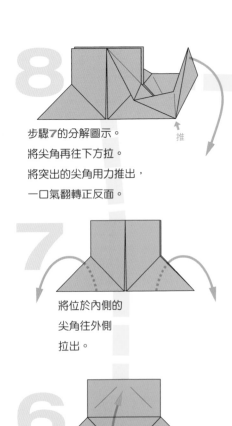

8

步驟**7**的分解圖示。
將尖角再往下方拉。
將突出的尖角用力推出，
一口氣翻轉正反面。

推

7

將位於內側的
尖角往外側
拉出。

6

對摺成一半。

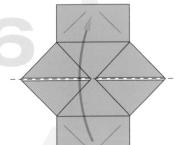

至此步驟即為
日本古代奴僕娃娃！

將三個尖角打開壓平，
就能完成
日本古代奴僕娃娃。

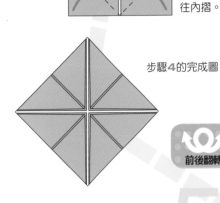

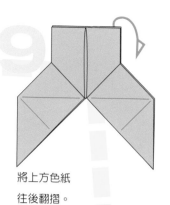

將上方色紙
往後翻摺。

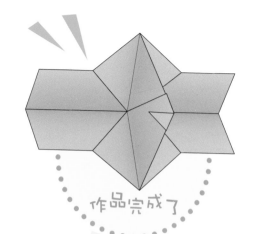

作品完成了

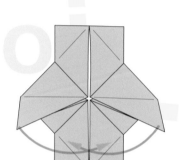

將兩邊突出的三角形
往正中間上方互拉後疊起。

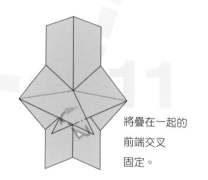

將疊在一起的
前端交叉
固定。

我是攝影師，
要照囉～

喀嚓！

手錶

最後只要用力拉錶帶，就能完成立體錶面，
真是令人驚奇！在錶面寫上數字或畫上圖案，
設計出專屬於己的可愛手錶。

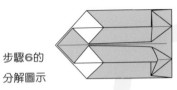

步驟6的
分解圖示

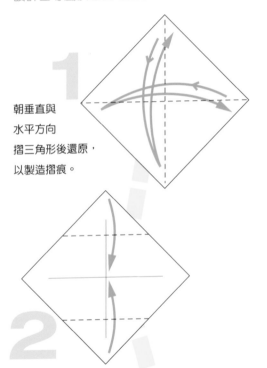

1

朝垂直與
水平方向
摺三角形後還原，
以製造摺痕。

2

以橫向摺痕為基準，
將上下兩個尖角往內摺。

3

將上下兩邊
再次朝
箭頭方向摺。

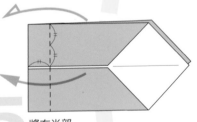

6

將◎對準正中間的○處，
往內摺出谷摺後，
將步驟5摺好的尖角
打開壓平。

5

將右半部
往左翻摺至虛線處，
背面也摺至相同位置。

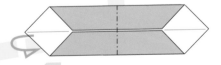

4

運用山摺技巧，
往外對摺。

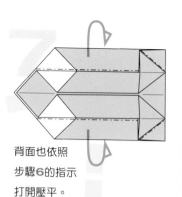

7

背面也依照
步驟**6**的指示
打開壓平。

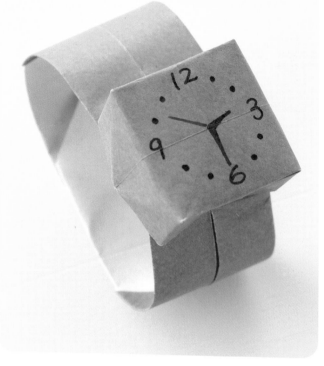

8

摺好錶帶部分後，
將其展開。

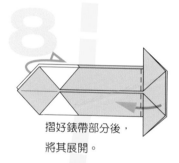

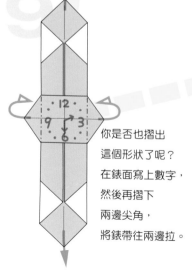

9

你是否也摺出
這個形狀了呢？
在錶面寫上數字，
然後再摺下
兩邊尖角，
將錶帶往兩邊拉。

步驟**9**的
完成圖

將錶帶黏在一起
就可以戴囉！

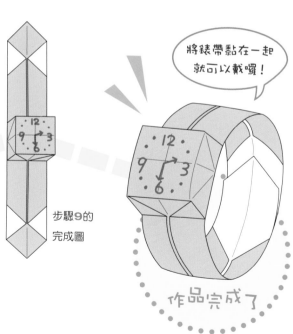

作品完成了

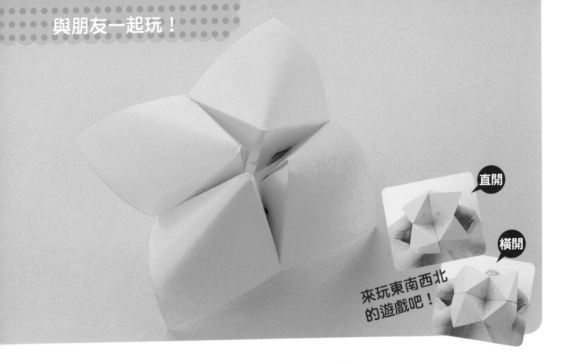

直開

橫開

來玩東南西北
的遊戲吧！

東南西北

將手指從後方套入
四個口袋裡，重複打開關閉的動作，
做出如嘴巴開合的模樣！
可以玩占卜遊戲，也能畫上臉譜喔！

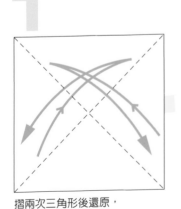

1

摺兩次三角形後還原，
以製造摺痕。

2

將四個尖角
往正中間摺起。

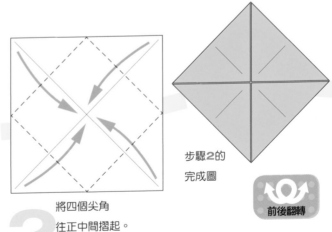

步驟2的
完成圖

前後翻轉

82

5

至此即完成
前方與後方
共計四個口袋,
將兩隻手的
大拇指及食指伸進口袋中。

作品完成了

4

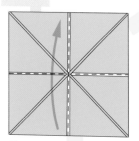

做出直向與橫向摺痕後,
沿著橫向摺痕對摺。

步驟**3**的
完成圖

-3

翻至反面後,
再摺起四個角。

東南西北大占卜

你也試試看

1 摺至步驟**3**後,在每一個三角
形中寫上數字,接著掀起上方色
紙,在裡面畫上八個可愛圖案。

2 口中念著要占卜的朋友名字,
讓口袋開始一開一合。停下動作
後,請朋友在出現的數字中選出
自己喜歡的數字。

3 打開朋友選中的數字,下方所
畫著的圖就是今天的幸運物喔!

停!7號~

噠啦~
是小貓耶~

桌子與椅子

可愛的桌子與椅子最適合玩扮家家酒了，
用圖案色紙摺的話，看起就像是鋪了桌布一樣，
讓人真想變成娃娃坐在桌邊喝茶呢！

★ 桌子的摺法 ★

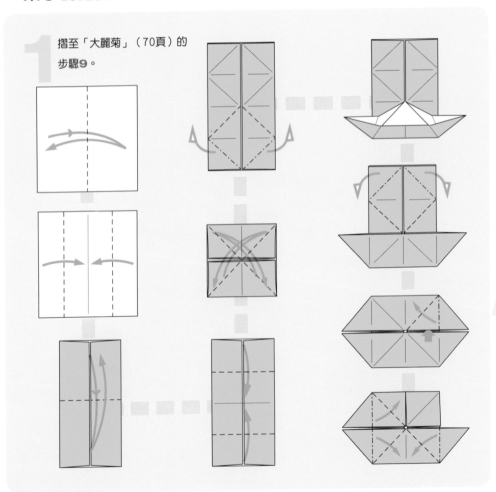

1 摺至「大麗菊」（70頁）的步驟9。

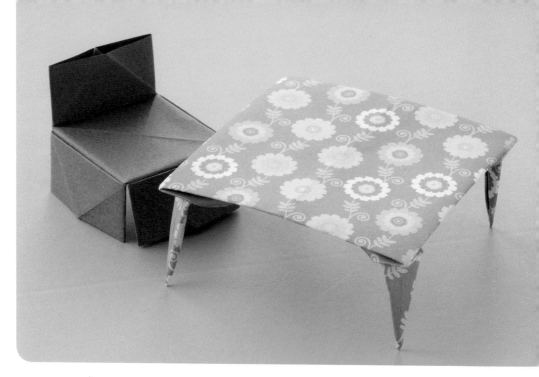

3

將尖角朝箭頭方向往外拉，
沿著步驟**2**的摺痕將邊邊往內摺，
攤平成菱形的模樣。

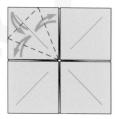

2

在四方形口袋上
做出如圖示的摺痕。

這個部分的摺法與「鶴」一樣，
只要善用摺痕，
就能輕鬆摺出菱形喔！

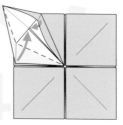

4

步驟**3**的分解圖示。
將其他三個口袋
也以相同方式摺起。

接續
下一頁

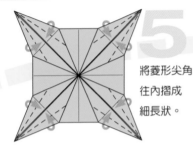

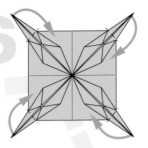

5 將菱形尖角
往內摺成
細長狀。

運用谷摺技巧，
將四個桌腳
立起來。 **6**

**也能摺出
圓桌喔！**

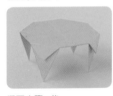

摺至步驟5後，
將菱形部分往內摺。

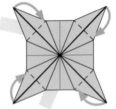

作品完成了

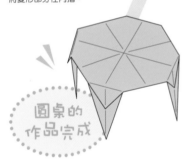

圓桌的
作品完成

★ 椅子的摺法 ★

摺至「相機」（77頁）的步驟**5**。
將四個角全部打開壓平成四方形。

椅子的
作品完成

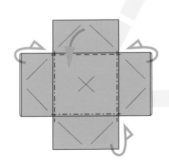

「椅背」部分
要谷摺，
其他三處則以山摺
做出「椅腳」。

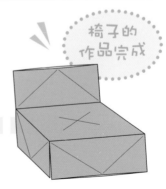

相撲力士

梳貼在頭上的「髮髻」讓相撲力士看起來威風凜凜，
摺兩個相撲力士，與朋友一起玩「相撲對戰遊戲」吧！
邁向橫綱之路！

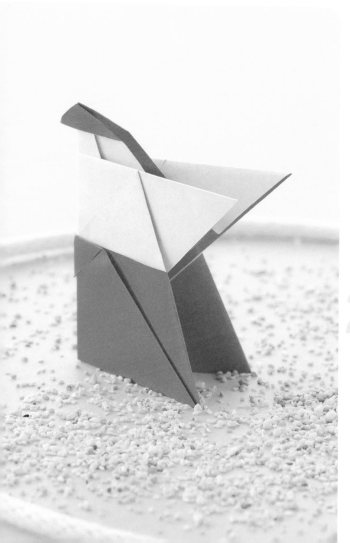

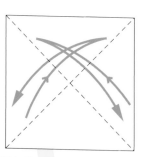

1 朝對角線摺兩次三角形後
還原，製造摺痕。

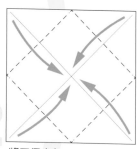

2 將四個尖角
往正中間摺起。

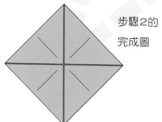

步驟**2**的
完成圖

接續
下一頁

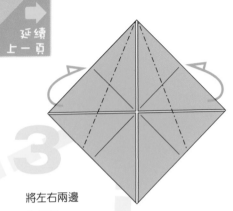

3

將左右兩邊
往後摺,
對齊摺痕的
中心點。

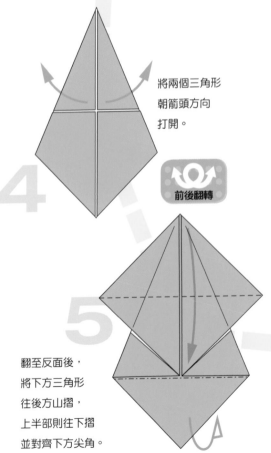

4

將兩個三角形
朝箭頭方向
打開。

前後翻轉

5

翻至反面後,
將下方三角形
往後方山摺,
上半部則往下摺
並對齊下方尖角。

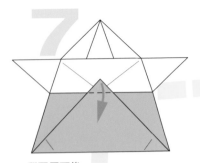

7

翻至反面後,
將三角形前端往下摺平。

前後翻轉

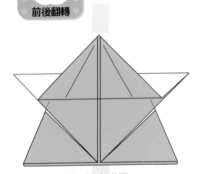

步驟6的完成圖

6

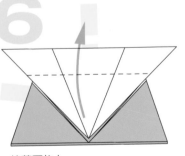

接著再往上
摺至虛線處。

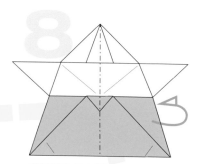

將整體往後方對摺，
並做出站立模樣。

外向反摺的摺法
請參照第 8 頁！

作品完成了

在虛線處
製造摺痕後，
將前端外向反摺，
即完成「髮髻」部分。

預備……開始！

兩勝兩敗

再比一場吧！

沒出界、
沒出界！

用手指在紙盒
做成的「土俵」邊邊
輕輕敲打，
就能進行對戰了。

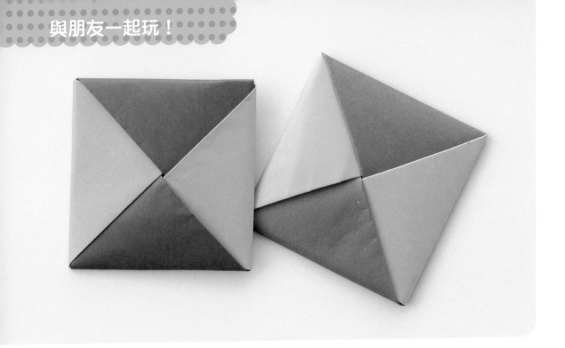

打紙牌遊戲

用自己的紙牌打翻對方的紙牌，
與好友們熱鬧地玩耍吧！
這或許是爸爸小時候玩過的拿手遊戲，
與爸爸一起對戰吧！

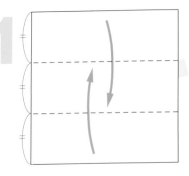

準備兩張
顏色不同的色紙，
各摺成三等份。

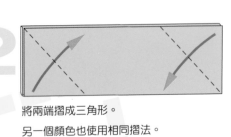

將兩端摺成三角形。
另一個顏色也使用相同摺法。

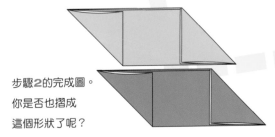

步驟2的完成圖。
你是否也摺成
這個形狀了呢？

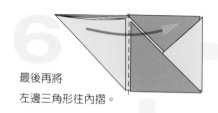

6 最後再將
左邊三角形往內摺。

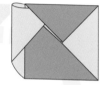

將尖端
插入空隙中。

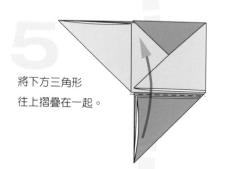

5 將下方三角形
往上摺疊在一起。

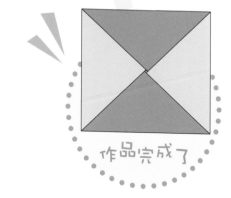

作品完成了

4 右邊三角形
也往內摺。

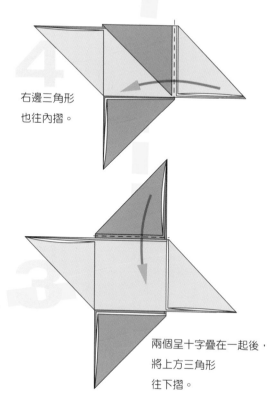

兩個呈十字疊在一起後，
將上方三角形
往下摺。

嘿！

當紙牌摔在地上時會發出「啪」的清脆聲響，
感覺好暢快啊！如果彈起或打翻
對手的紙牌，你就贏囉！

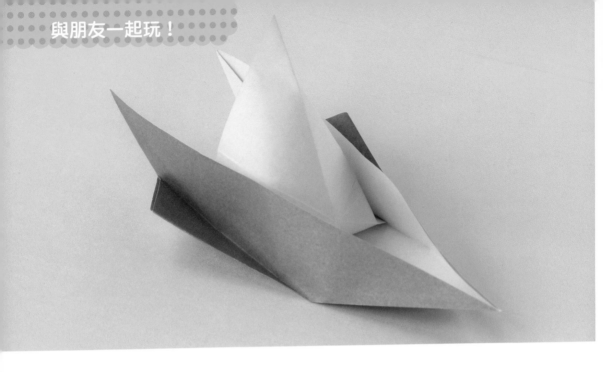

帆船

「預備～起！」準備好就從後方吹氣吧！
圓鼓鼓的「風帆」充滿飽飽的氣，
讓帆船俐落地遨遊於海上，
不妨摺出兩艘帆船，比賽誰的船最快！

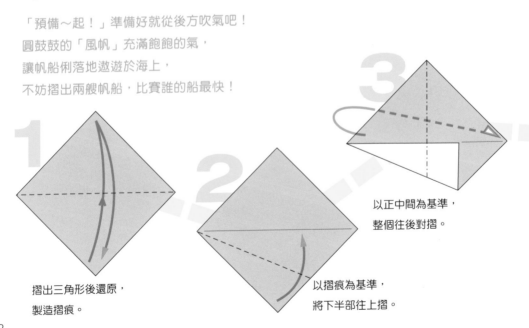

1 摺出三角形後還原，
製造摺痕。

2 以摺痕為基準，
將下半部往上摺。

3 以正中間為基準，
整個往後對摺。

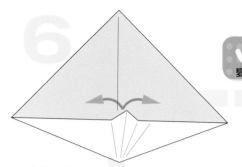

6

你是否也摺出這個形狀了呢？
將尖角往左右兩邊摺，
以做出立體狀
摺痕（風帆）。

變換方向

7

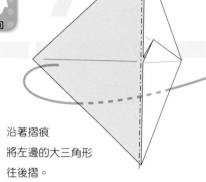

沿著摺痕
將左邊的大三角形
往後摺。

5

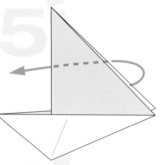

將後方色紙
往左邊展開。

這就是
另一種帆船！

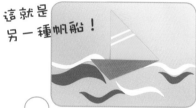

步驟5的模樣是否似曾相識呢？
沒錯，這就是揚著
大三角形「風帆」的帆船。

4

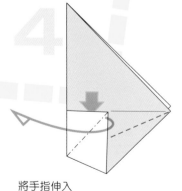

將手指伸入
四方形口袋中，
打開壓平。
將尖角朝箭頭方向拉開。

延續
上一頁

8

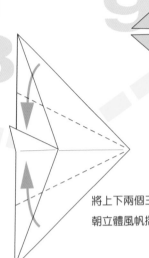

將上下兩個三角形
朝立體風帆摺起。

9

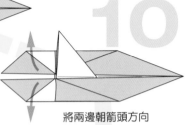

將上下兩角
再往立體風帆
摺起。

10

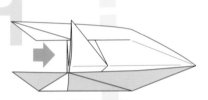

將兩邊朝箭頭方向
豎起並展開。

11

將「風帆」稍微
撐開一點，
以方便吹氣。

呼！　　呼！

到底誰的船
贏了呢？

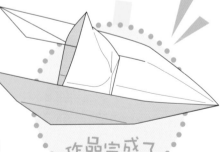

將手從立體風帆的後方伸入，
以撐開風帆。

作品完成了

3

讓摺紙動起來！

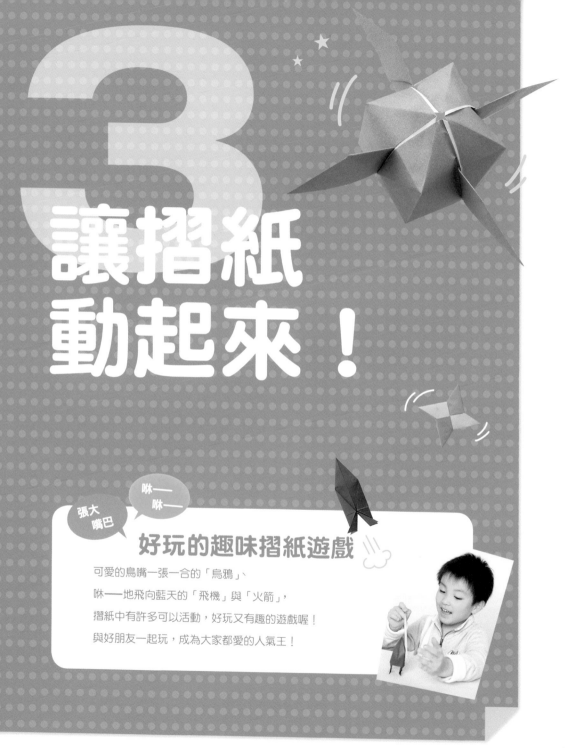

啾——啾——

張大嘴巴

好玩的趣味摺紙遊戲

可愛的鳥嘴一張一合的「烏鴉」、
啾——地飛向藍天的「飛機」與「火箭」，
摺紙中有許多可以活動，好玩又有趣的遊戲喔！
與好朋友一起玩，成為大家都愛的人氣王！

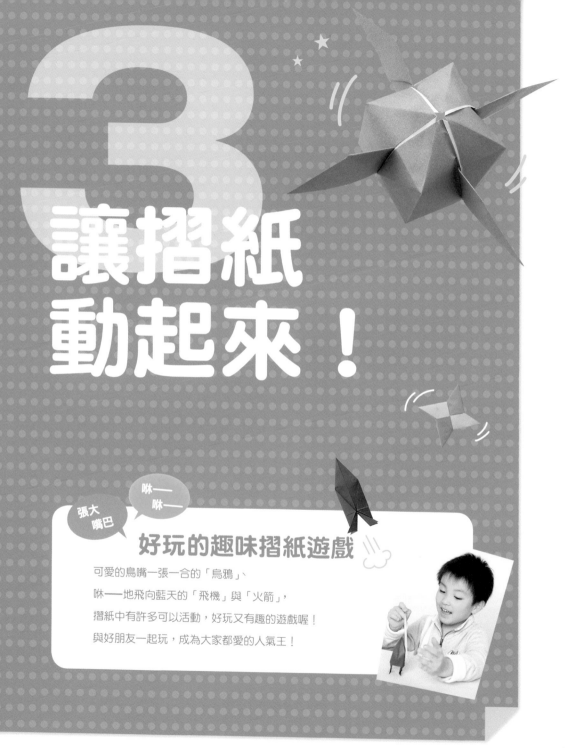

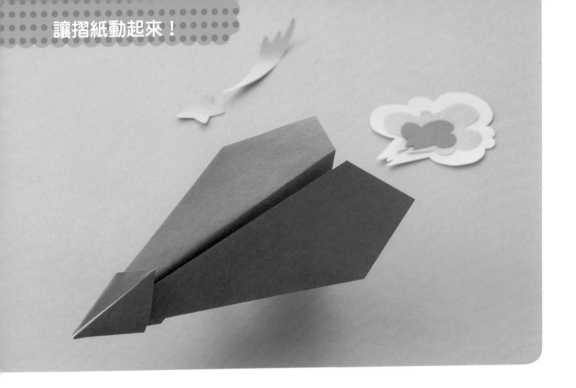

噴射機

前端有個超炫頭蓋的噴射機，
可以咻地一聲飛入青空中！

1

朝箭頭方向對摺，
製造橫向摺痕。

2

以摺痕為基準，
將左邊尖角
摺成三角形。

挑戰
雙子噴射機!

將一大一小的噴射機疊在一起,並讓雙子噴射機飛起來。
飛到一半,雙子噴射機就會像太空梭一樣分離喔!

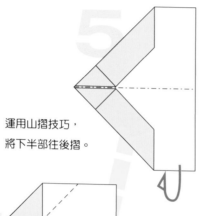

運用山摺技巧,
將下半部往後摺。

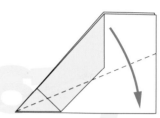

接著則以谷摺方式摺出翅膀,
背面摺法亦同。

以摺痕為基準,
將左方邊角往內摺。

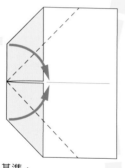

將手指
伸入空隙中,
拉出摺在
裡面的尖角。

拉出後
就完成頭蓋!

運用山摺技巧,
將左邊尖角
往後摺。

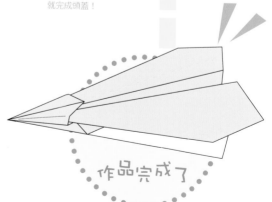

作品完成了

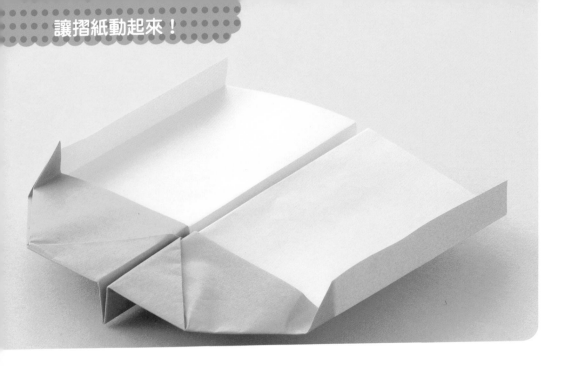

魷魚飛機

大大的翅膀像極了烤魷魚片！
魷魚飛機可以乘著風，悠閒地遨遊於天空中。
請選用長方形色紙。

1

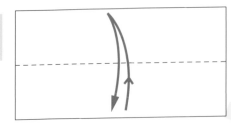

將長方形色紙
對摺後還原，
以製造摺痕。

2

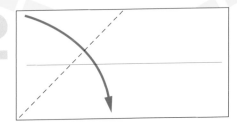

將左上方尖角
對準下方邊緣，
摺成三角形。

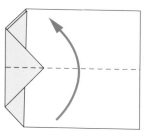

5

將下半部
往上方
對摺。

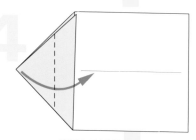

4

將三角形前端往右摺，
且要超出三角形底邊。

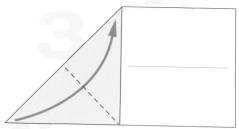

3

接著將左下方尖角，
對準上半部摺起。

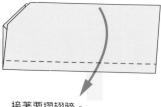

6

接著要摺翅膀。
將上方色紙往下摺，
背面摺法亦同。

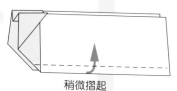

7

稍微摺起
翅膀邊緣，
背面摺法亦同。

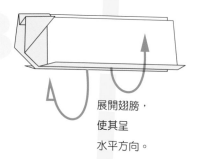

8

展開翅膀，
使其呈
水平方向。

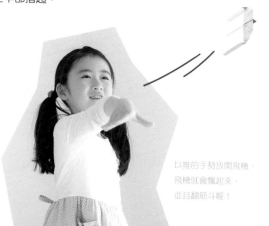

以推的手勢放開飛機，
飛機就會飄起來，
並且翻筋斗喔！

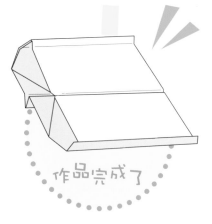

作品完成了

紙砲彈

用力甩開時，紙砲彈就會發出
如砲彈一般的「碰碰」聲！
利用廣告紙或是包裝紙等摺得愈大，
就能發出愈響亮的聲音，真的好有趣喔！

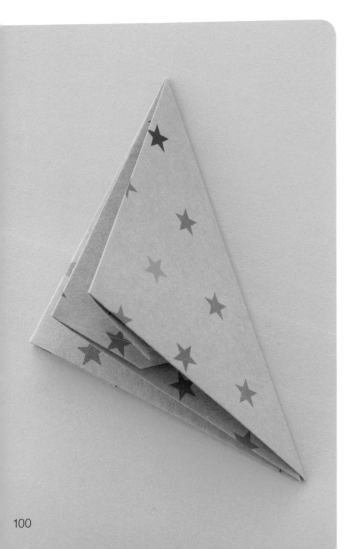

1

將長方形色紙
對摺出橫向摺痕。

2

以摺痕為基準，
將四個角往內摺。

3

朝箭頭方向對摺。

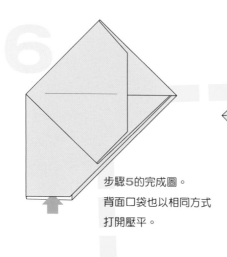

步驟5的完成圖。
背面口袋也以相同方式
打開壓平。

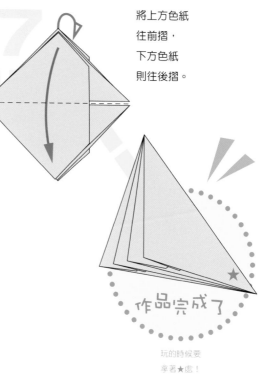

將上方色紙
往前摺，
下方色紙
則往後摺。

作品完成了

玩的時候要
拿著★處！

將手指
伸入口袋中，
打開壓平。

再朝箭頭方向對摺。

預備～

碰！

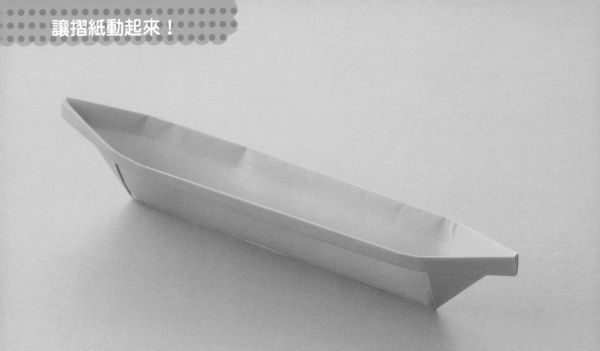

船

細細長長的船身十分俐落有型，
只要不是長時間，也可將船放在水上漂喔！
你也將船放在水上玩玩看吧！

對摺後還原，
製造摺痕。

以摺痕為基準，
將上下半部往內摺。

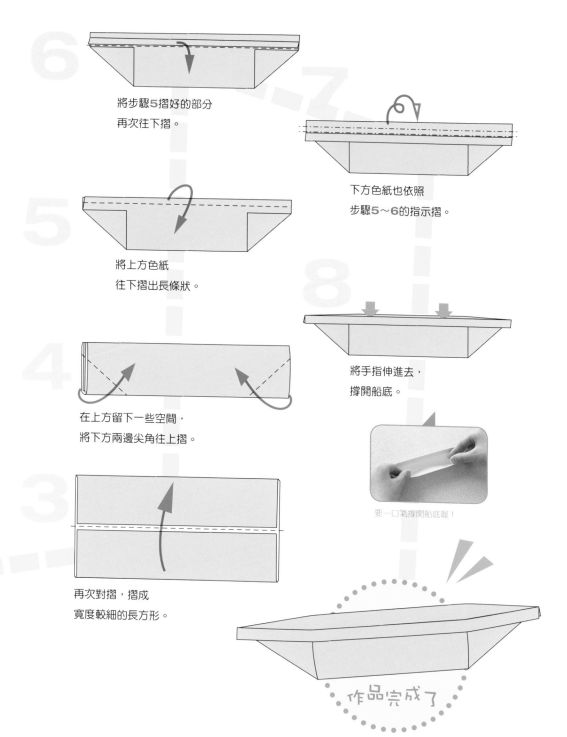

6
將步驟5摺好的部分
再次往下摺。

7
下方色紙也依照
步驟5~6的指示摺。

5
將上方色紙
往下摺出長條狀。

4
在上方留下一些空間,
將下方兩邊尖角往上摺。

8
將手指伸進去,
撐開船底。

要一口氣撐開船底喔!

3
再次對摺,摺成
寬度較細的長方形。

作品完成了

狐狸套指玩偶

尖尖的耳朵十分可愛的狐狸，
套在手指上就能控制嘴巴的動作，
發出「嗷嗷」叫聲。
範例選用雙色色紙製作。

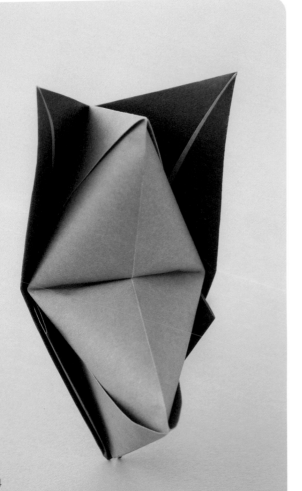

1 想要當成耳朵顏色的
那一面朝上，將色紙
摺成長方形。

2 從左至右對摺後還原，
以製造摺痕。

3 以摺痕為基準，
將兩邊往內摺。

4 將手指伸入長方形口袋中，
打開壓平。

步驟9的完成圖。
★處朝上，
變換整體方向。

變換方向

再將整個三角形
往後方摺上去。

將另一張色紙
以相同方式
往後斜摺。

再往上
摺一次。

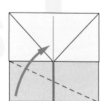

將上方色紙
往斜上方摺。

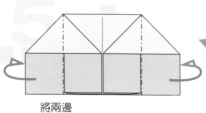

將兩邊
往後方山摺。

正中間
要往內凹

將手指從後方伸入，
就能開合嘴巴囉！

作品完成了

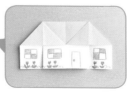

你完成房子了喔！

摺到步驟5的時候，就完成了有
兩個三角形屋頂的可愛房子，
接著再畫上窗戶與大門即可。

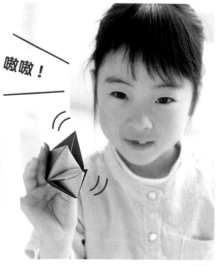

嗷嗷！

跳跳蛙

重複山摺與谷摺，
利用階梯摺完成的
後腳強勁有力，
也是青蛙最傲人的優點喔！
青蛙最擅長的就是到處
蹦蹦跳、翻筋斗！

1

朝箭頭方向對摺。

2

沿著虛線處摺出
交叉及橫向摺痕，
接著讓○對準○處、
◎對準◎處，
雙雙交疊在一起。

用兩隻手拿著○處，
再讓兩手食指碰在一起，
就能輕鬆完成！

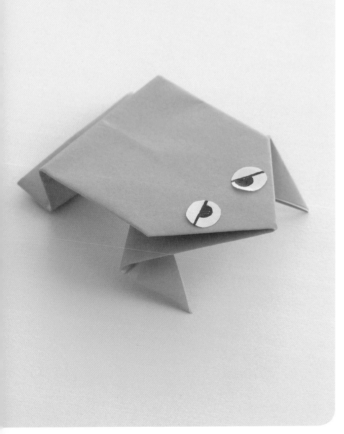

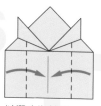

6 以摺痕為基準，
將兩邊往內摺，
注意不要
摺到前腳喔！

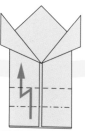

重複谷摺與山摺
（階梯摺）技巧，
完成後腳。

7 步驟**7**的完成圖。
後腳就是彈簧。

前後翻轉

5 在下半部的四方形
製造摺痕。

作品完成了

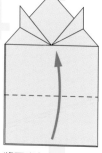

4 將下半部的四方形
往上對摺。

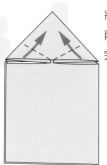

3 將三角形的
兩個尖角往上摺，
完成前腳部分。

用手指從上方輕輕彈壓
青蛙的屁股，青蛙就會
蹦地跳起來喔！
當後腳失去彈性時，
只要再拉一下後腳即可。

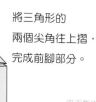

蹦蹦跳～

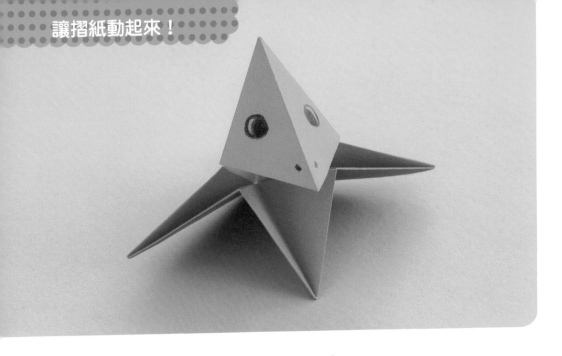

餓肚子的烏鴉

只要拉開還原兩旁的翅膀，烏鴉就會大叫著：
「我肚子好餓喔～」，表情十分逗趣。

1 朝對角線
摺兩次後還原，
製造摺痕。

2 前後翻轉

將四個角
朝正中間摺。

3 翻至反面後，
再將四個角
往正中間摺。

步驟3的完成圖

108

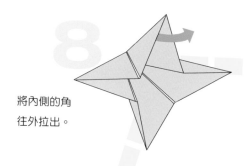

8

將內側的角
往外拉出。

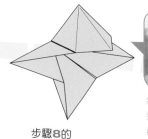

步驟**8**的
分解圖示

將手指伸進去，
抓住內側色紙
再往外拉。

7

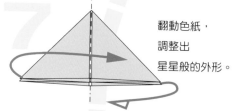

翻動色紙，
調整出
星星般的外形。

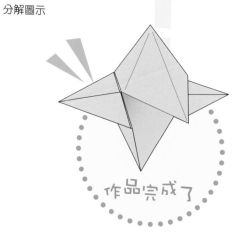

作品完成了

6

將手指伸入
四方形口袋中，
打開壓平成
三角形。
背面摺法亦同。

5

接著再次
橫向對摺。

可愛到讓人真的想餵它吃飯呢！

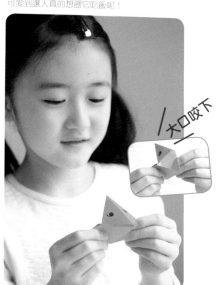

大口咬下

4

前後翻轉

翻至反面後
對摺。

火箭

用吸管從下方吹氣進去，
就能飛向外太空！
深吸一口氣
做好發射的準備！

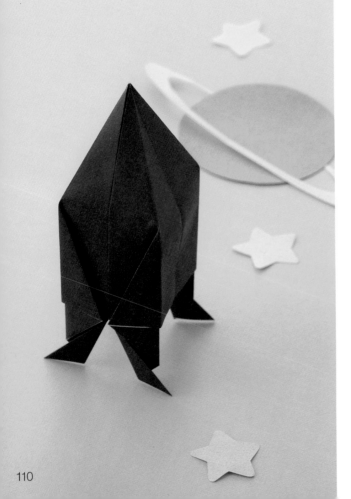

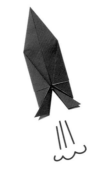

對摺成
橫向長方形。

再次對摺。

打開四方形口袋並且壓平，
背面摺法亦同。

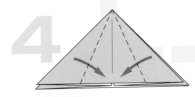

以摺痕為基準，
將兩邊三角形往內摺。

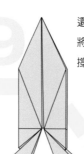

還差一步就完成了！
將手指從下方伸入，
撐開火箭內部。

背面摺法亦同。

將下方的
小三角形
往外打開。
背面摺法亦同。

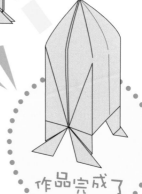

作品完成了

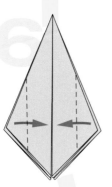

將兩邊尖角
往正中間摺。

3、2、1...

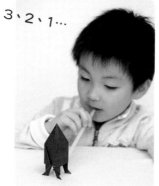

以前端可以彎曲的吸管，
從下方吹氣，
火箭就會筆直地
往太空飛去囉！

發射！

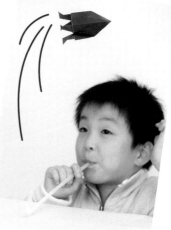

步驟4的完成圖。
背面摺法亦同。

人造衛星

四支翅膀的造型好酷喔！　這是氣球的變形款。

放在掌中往上拍，人造衛星就會邊旋轉邊飛起來喔！

不曉得真的人造衛星是不是也這樣繞著地球呢？

1 摺至「桃子」（38頁）的步驟**4**。下方圖示為上下顛倒的狀態。

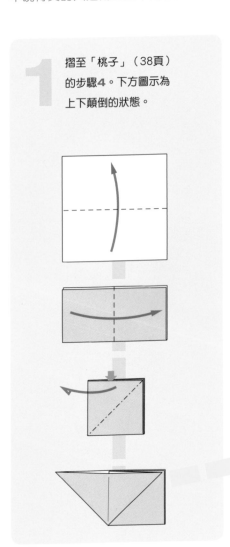

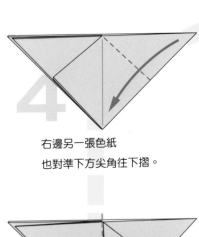

4 右邊另一張色紙也對準下方尖角往下摺。

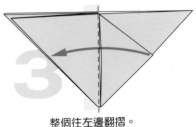

3 整個往左邊翻摺。

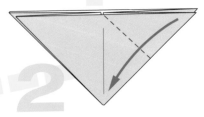

2 摺成倒三角形後，將右邊色紙對準下方尖角往下摺。

5

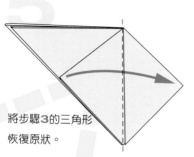

將步驟**3**的三角形
恢復原狀。

前後翻轉

6

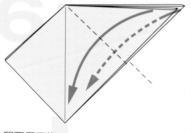

翻至反面後，
將未摺的色紙
也依照步驟**2**～**5**摺好。

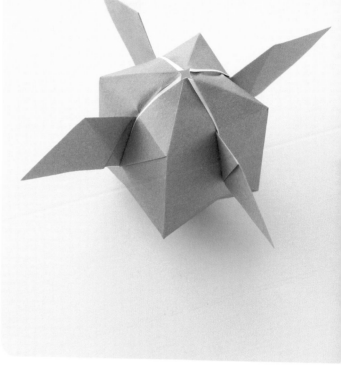

7

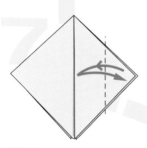

從此處到步驟**12**，
皆以上方色紙
右邊的三角形做示範。
將尖角往正中間摺並還原，
只要製造摺痕即可。

8

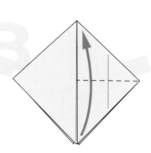

將下方尖角
往上摺。

9

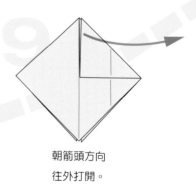

朝箭頭方向
往外打開。

接續
下一頁

10

往左摺至
虛線處。

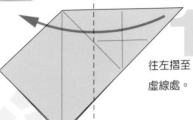

作品完成了

11

將手指從 ↓ 處
伸入口袋中,
打開壓平。

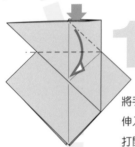

將口袋
壓平成三角形,
請多加運用
摺痕。

13

你是否已完成四支翅膀了呢?
像氣球一樣吹氣,
讓正中間的四方體
膨脹起來。

12

到步驟 **11** 為止的完成圖。
完成一支翅膀!
改變摺紙面,
剩下的三個三角形
(○處)也依照
步驟 **7~11** 的
方式摺。

耶
!

喲!

呼……!

猴子爬樹

這是猴子爬樹的
趣味摺紙遊戲，
順著樹幹往上爬，
猴子的臉會
突然出現在樹頂喔！

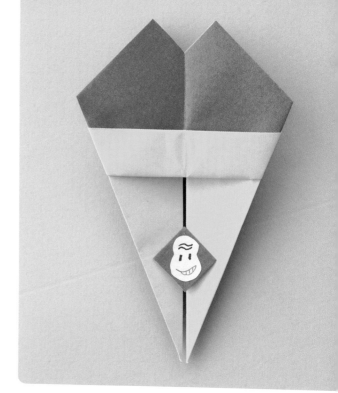

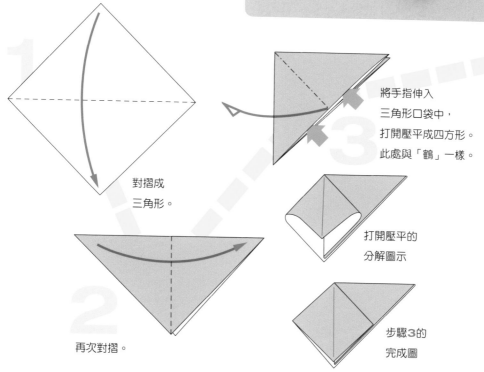

1 對摺成
三角形。

2 再次對摺。

3 將手指伸入
三角形口袋中，
打開壓平成四方形。
此處與「鶴」一樣。

打開壓平的
分解圖示

步驟3的
完成圖

接續
下一頁

115

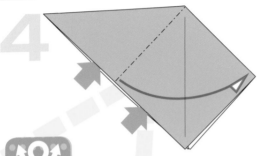延續
上一頁

4

前後翻轉

翻至反面後，
同樣地打開壓平。

5

將上方色紙
對摺後還原，
製造出摺痕。

6

將下方尖角
往上摺至正中間處。

9

尖角對準摺痕，
將兩邊往內摺。
背面摺法亦同。

8

翻動色紙，
改變摺紙面。

7

以摺痕為基準摺一次，
再沿著摺痕摺一次，
往上翻摺。
背面摺法亦同。

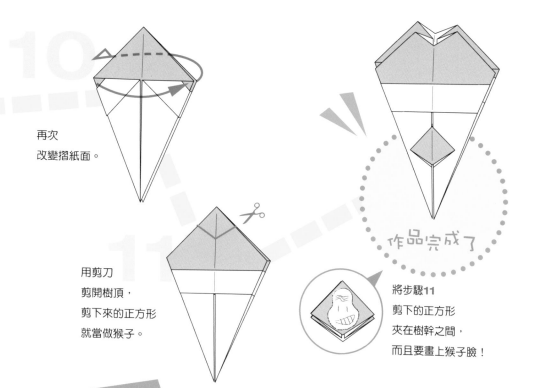

10

再次
改變摺紙面。

11

✂

用剪刀
剪開樹頂,
剪下來的正方形
就當做猴子。

作品完成了

將步驟11
剪下的正方形
夾在樹幹之間,
而且要畫上猴子臉!

猴子沿著樹幹
迅速往上爬

拿著樹幹下方,以摩擦雙手的方式前後移動樹幹。
如此一來,猴子就會一步步往上爬,並從樹頂探出頭來!
哇,這是怎麼一回事? 好神奇喔!

將猴子夾住……

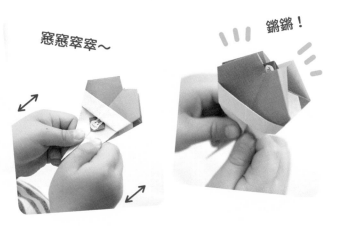

窸窸窣窣～

鏘鏘!

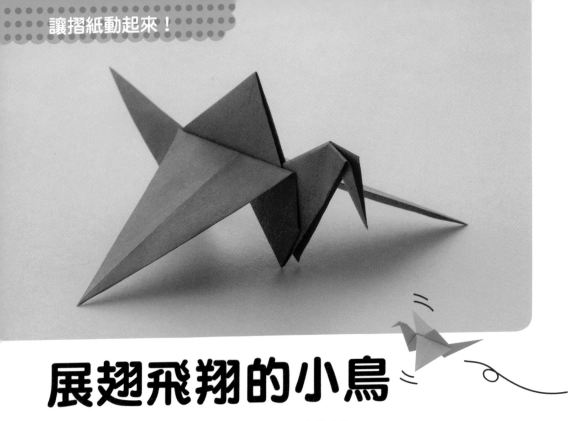

展翅飛翔的小鳥

這是從鶴演變而來、可以揮動翅膀的小鳥，啪噠啪噠地
展翅翱翔的動作就跟真的小鳥一樣喔！

1 摺至「鶴」（18頁）的步驟**6**。

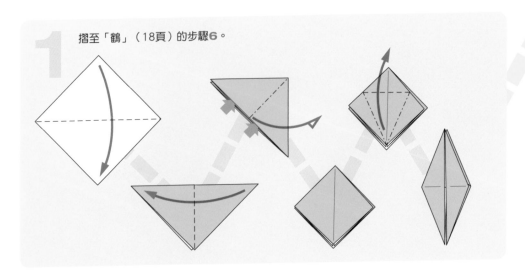

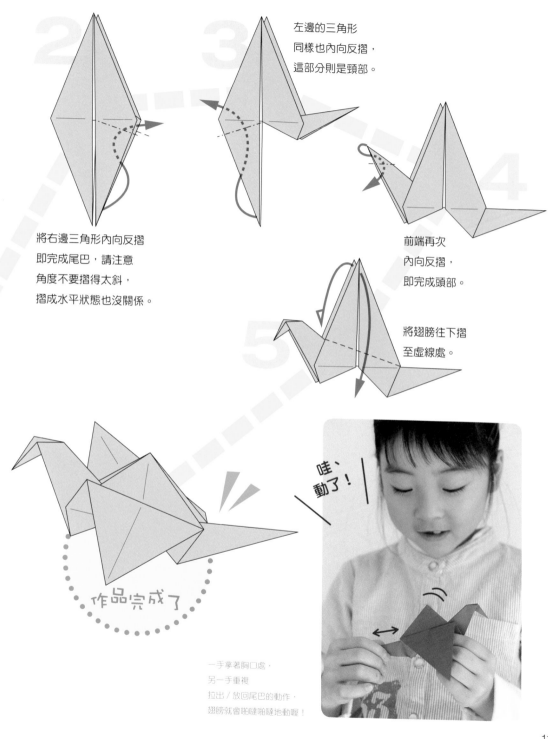

2

將右邊三角形內向反摺
即完成尾巴，請注意
角度不要摺得太斜，
摺成水平狀態也沒關係。

3

左邊的三角形
同樣也內向反摺，
這部分則是頸部。

4

前端再次
內向反摺，
即完成頭部。

5

將翅膀往下摺
至虛線處。

作品完成了

哇、
動了！

一手拿著胸口處，
另一手重複
拉出／放回尾巴的動作，
翅膀就會啪啪噠噠地動喔！

表情臉譜

微笑的臉、生氣的臉、
又哭又笑、又氣又笑……
每翻摺一次
就能變換出不同的表情，
接下來要做什麼表情好？

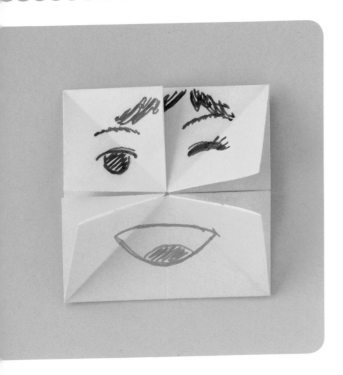

1 摺至「大麗菊」（70頁）的步驟**7**。

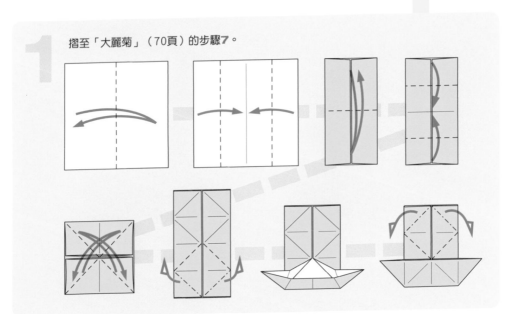

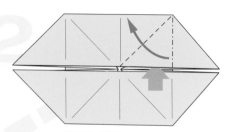

2

將手指伸入口袋中，
打開壓平成四方形。

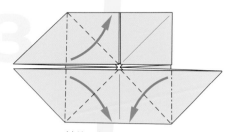

3

其他三個角也與步驟**2**
一樣壓平成四方形。

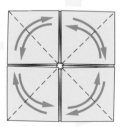

4

沿著摺痕往各方向摺，
這個動作能讓之後
翻摺時更為輕鬆。

5

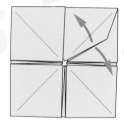

翻起三角形，
並畫上各種臉部表情。

翻摺出各種
有趣表情！

組合不同的五官，就能完成
趣味臉譜！　是誰？　是誰說
嘴巴在笑、眼睛卻閃著怒火的表情
「看起來就跟媽媽一樣」？

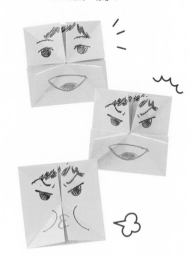

作品完成了

吹氣陀螺

一吹氣就會旋轉、姿態相當優美的陀螺，
用手掌或手指輕輕壓著上下兩個角
並用力吹氣，陀螺就會轉個不停，
真是不可思議！

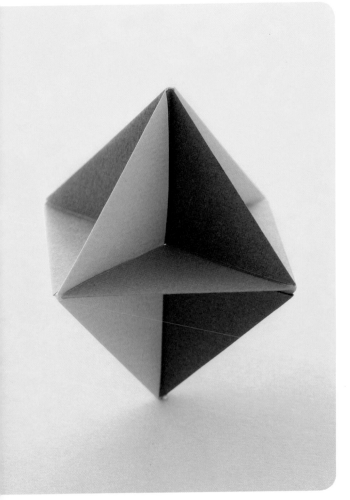

1　將色紙剪成四等份，
準備六張剪好的色紙。

2　對摺成長方形。

3　再對摺一次。

4　將手指伸入
四方形口袋中，
打開壓平。
背面摺法亦同。

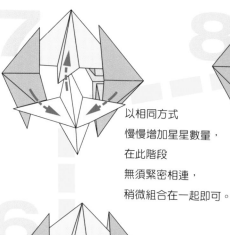

以相同方式
慢慢增加星星數量，
在此階段
無須緊密相連，
稍微組合在一起即可。

全部組合好後，
再用手指輕敲每一個尖角，
填滿所有空隙，
使其緊密相連。

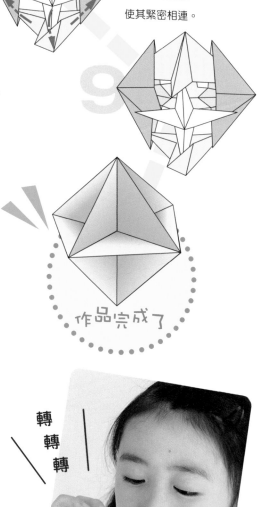

作品完成了

將星星組合在一起，
將①與③插入
兩旁的星星中，
②與④則要突出在外；
兩旁星星的角
則要插入②與④之中
（請參考圖示7）。
依照此方式將所有星星
交錯地組合在一起。

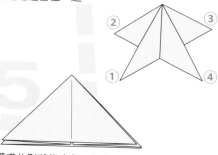

轉
轉
轉

摺成此形狀後立起四個角，
做出星星狀。
六張紙皆摺成相同形狀。

手裡劍

玩忍者遊戲一定要有手裡劍！
帥氣地連發！ 雖然稍微有點厚度，
摺法也較為困難，但是請堅持下去喔！

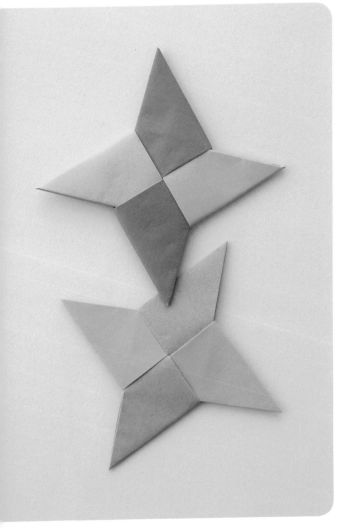

1

選用兩張不同顏色的
色紙，分別製造出
直向與橫向摺痕。

2

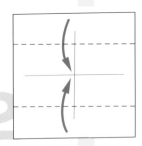

以摺痕為基準，
將上下半部往內摺。

3

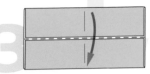

再次對摺成
寬度較細的長方形，
另一張色紙
同樣也摺至步驟**3**。

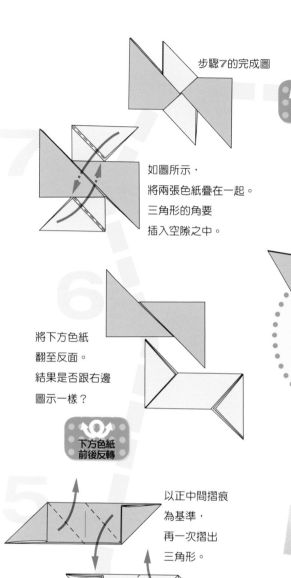

步驟7的完成圖

前後翻轉

如圖所示，
將兩張色紙疊在一起。
三角形的角要
插入空隙之中。

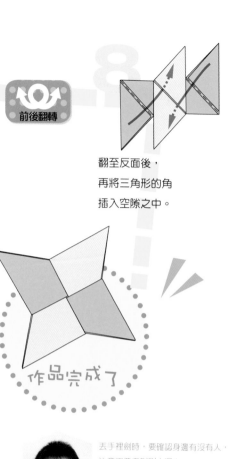

翻至反面後，
再將三角形的角
插入空隙之中。

作品完成了

將下方色紙
翻至反面。
結果是否跟右邊
圖示一樣？

下方色紙
前後反轉

以正中間摺痕
為基準，
再一次摺出
三角形。

看我的
彈指神功！

將尖角摺成三角形，
兩張色紙的
摺法不同，
請仔細參考圖示喔！

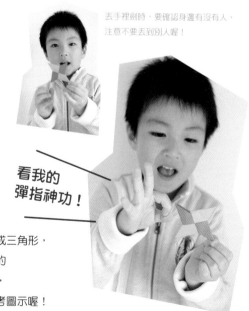

丟手裡劍時，要確認身邊有沒有人，
注意不要丟到別人喔！

日本原著工作人員：

照片中的小朋友／倉本伊織　細川優作
　　　　　　　　　伊藤麻冬　神賀和佳奈

書衣、封面設計／大藪胤美（phrase）

本文設計／宮代佑子　石川亞紀（phrase）

摺法步驟圖／西紋三千代

作品製作、插畫／くわざわゆうこ、鈴木キャシー裕子

攝影／黑澤俊宏、柴田和宣（主婦之友社攝影室）

構成、編輯／鈴木キャシー裕子、唐木順子

編輯台／高橋容子（主婦之友社）

參考文獻
＜3才からの脳と心を育てる本＞主婦之友社
＜3才からの心がしっかり育つ本＞主婦之友社

有著作權・侵害必究　　　　定價199元

愛摺紙 2

培養圖形認知力與創造力

益智摺紙進階書（暢銷版）

編　　者／株式會社主婦之友社

譯　　者／游韻馨

出　版　者／**漢欣文化事業有限公司**

地　　址／新北市板橋區板新路206號3樓

電　　話／02-8953-9611

傳　　真／02-8952-4084

郵 撥 帳 號／05837599 漢欣文化事業有限公司

電 子 郵 件／hsbookse@gmail.com

二 版 一 刷／2019年2月

ZUKEIRYOKU TO KUFUURYOKU GA TSUKU 5・6・7 SAI NO ORIGAMI
© SHUFUNOTOMO CO., LTD. 2009
Originally published in Japan by Shufunotomo Co., Ltd.
Translation rights arranged with Shufunotomo Co., Ltd.
through Keio Cultural Enterprise Co., Ltd.

國家圖書館出版品預行編目資料

培養圖形認知力與創造力：益智摺紙 進階書 /
株式會社主婦之友社編；游韻馨譯. -- 二版. --
新北市：漢欣文化，2019.02
128面；17×21公分. --（愛摺紙；2）
ISBN 978-957-686-766-8(平裝)

1.摺紙

972.1　　　　　　　　　　　107022560